前　言

　　我入學台灣大學後不久，學校即成立了台大國術會（即台灣大學中國拳法社）。我便向鄭曼青老先生（即鄭子簡易太極拳祖師）的最得意弟子羅邦楨先生，開始研習簡易太極拳。當研習定型之後，我每天即以日課而早晚各練習乙次，但練習將近一年的有一天早晨練習完畢時，我的手指感到有一股暖流，並且漸次擴展到手掌全體，然後再傳到臂部，直到肩部。這種極為舒爽的暖和感，的確難以筆墨形容，於是我即更加認眞研練太極拳。約經過兩年的練習之後，我終於發現迴流於全身的暖「氣」存在。

　　羅邦楨先生的太極拳，像是大鵬巨鳥在天空展翅飛翔似的，身心頗為舒爽無比。我畢業台大之後，便留學美國，復留學日本，然後返回故鄉。並且為了想進一步再研習這不可思議的拳法，乃特地拜訪了住於台北近郊的鄭曼青老先生。身兼中醫師的鄭曼青老先生隨即為我把脈診斷「拳法練習中經絡的損傷」症狀。他問我，說：「你是否曾經學過八卦掌？」當初，正是我在猛練八卦掌的時候。他詳細把脈之後便說：「你的拳法太多而雜亂」。說實在的，我在大學時代，即以太極拳做為調節身心的運動而樂此不疲。尤其就拳法的技巧（即搏鬥的技法）來說，最熱衷於北派少林拳。鄭曼青老先生以溫和語氣，並鄭重地提出建議，說：「你可以專攻於太極拳了，雖然太極拳是不用技法，但我希望你深信這無技法的太極拳，必可勝於無數的技法，並放棄所有的拳法和技法。」之後，送我到大門口。當時從診察室走到大門口時，他的左手一直輕放於我的右肩，其距離雖然不到二十公尺，但却感到走了兩公里路似的感覺，尤其老先生手部的重量，像是純金的煉瓦而笨重極了。我心想，為了要卸放這肩上的重荷，今後我必須研修十年的歲月，於是我乃下

定決心，把鄭曼青老先生的簡易太極拳視為「無招勝萬招」的拳法來努力完成。

被視為武術之一的鄭子太極拳，是當受到對方攻擊瞬間要立即反彈撇開對方的一種拳法，所以必須隨接隨撇來對付對方。如果使用一技、二技之後，才能撇開對方的話，已不是屬於鄭子太極拳的無技拳法。

鄭子簡易太極拳的型，可以說全部都是「推手」和「發勁」的基本姿勢。若以技法的立場來看太極拳時，凡出擊的拳、掌都必須停止於不給對方強烈衝擊的位置。換言之，僅伸手到可接觸對方的程度而已。同時，這拳、掌所停止的瞬間即是「發勁」，又是對方被推開的瞬間。所謂「發勁」，並不是用手來推開對方，而是以身體來上推對方，所以，手部只是為了保持自己身體和對方身體之間距離所用的。鄭曼青先生曾說：「在夢中因折斷雙手而竟悟出太極拳的奧義。」這雖然是以放鬆肩部緊張的要領來實施，但以晚年的心境來說，即是「無臂勝有臂」。因此，鄭子太極拳也可以說是無臂的拳法，而臂部的用途就是為了跟對方保持一定距離的一種道具而已。破壞對方平衡性的「推手」，或反撇對方的「發勁」，其所用的力氣都是利用縮腳方式來吸取大地引力，然後由腰傳到背部，並由掌心發射予對方身體，所以跟腕力全無關連。

鄭子太極拳技法的使用方法，原是源自楊家太極拳，而楊家太極拳技法的使用方法大都是藉「發勁」來破壞對方的平衡性，或擾亂對方的型者居多，至於會傷害對方的「挪啄拿勢、分筋挫骨、點穴、閉戶、按脈、截脈、抖勁、震勁」等技法即一概秘而不傳。

因為鄭子太極拳是僅用「推手」和「發勁」，而不用技的拳法，所以本書第六章太極拳技法則以郝家太極拳的使用方法，來解說楊家太極拳的技法。郝家太極拳是以遊身八卦掌後天64技為主的強猛拳法，所以只要勤練即可隨時活用，尤其練習簡易太極拳的人，以它做為平日的護身術則最為適宜。

至於楊家太極拳和郝家太極拳，這二者在實戰上的差異；楊家太極拳是把對方的直拳予以擋撤，並給予適當的打擊，或將對方予以撥開的程度而已，但郝家太極拳則擋撤對方擊拳同時，還要壓制其手部，並接着連續攻擊對方的顏面、心窩、要害等三種以上部位。

凡是演練太極拳的型，其動作要盡量緩慢，並以始終一貫的同一速度，來排除一切雜念中實施。如動作越緩慢則越能感受手指、顏面的空氣流向狀態。這種接觸於空氣即是最有助於健康，又是長壽的方法，亦即「氣功」（呼吸運動）的佳境。太極拳的健身體操，即是依自己的意思表示，來實施精神、神經的調節運動。尤其太極拳的有利於健康、性生活，其原因是可以增強精神、神經及統一之故。所以，凡是單獨一人練習太極拳時，其動作越緩慢越好。另則，練習太極拳時，肩、肘易流於僵硬者，必須完全予以放鬆肩、手的力氣，而不可緊張，並且將力和氣集中於丹田，同時，把足底穩重密貼大地，以增強下半身。

自古以來，中國的道家（含老子、莊子思想的修業者）、武術家、醫生們，爲了健康益壽而研究出各種呼吸法。如易筋經、十二段錦、八段錦、靜坐法等，都是一般人所熟知的最具歷史傳統的呼吸運動。這些呼吸法可利用腹式深呼吸的精神力和內臟肌肉、神經等的運動，來促進內分泌機能。另則，還可以促進頭腦內的精神以及生理上的新陳代謝，如此反覆給予神經系統的休息、磨練，則將可有助於長壽和健康。呼吸法的目的可說跟血液循環中有「血脈」同樣，精神力結晶的「氣」通路，亦即可以開拓「經絡」而使「氣」暢通於全身。人體的「氣」通路其最大二幹線是「督脈」和「任脈」；「督脈」是由尾抵骨尖端通過尾抵骨的「長強（穴道名稱）」，復經背骨頭頂點的「百會」和「前頂」，然後再由「人中」到達於「兌端」。「任脈」則由下唇的「承漿」經過丹田，而達到於陰部和肛門之間的「會陰」。所以連絡任脈和督脈的通路，上部爲

「口」，而下部則「肛門」。至於把這成爲精神力結晶的「氣」，以自己的意志來推押出去的，叫做「氣功」。這氣功在武術中以一擊打倒強敵時，成爲了要閃避強敵的攻擊而保護要害時，必須把這「氣」集結於使用攻擊、防禦的局部身體。又，推出這「氣」，叫「運氣」。凡是要修練「運氣」者，不僅要練習任脈一項，或督脈一項，而必須由任脈轉督脈，或由督脈轉任脈等，以圓週循環法來實施。運氣之力（精力），即以臍下的丹田爲基地，所以凡是愛好太極拳者，必須經常將氣沈置於丹田。

凡正確地練習太極拳法型的人，都會自然而然地學會「氣功」。並且與緊張肌肉來集中精神的「外家拳法（少林拳等）的「氣功」不同，而可以在極爲自然狀況下得到細長強韌的「內家拳法（太極拳等）」氣流。舉凡得到這「氣」流之後，不但有利於睡眠、飲食、運動、工作等，而身心更爲「爽快」無比。

本書的主旨爲：

1. 任何人都可以簡單地學習，並且把每天七分鐘即可以演練的鄭子簡易太極拳，以詳細圖解、照片來介紹。
2. 研習整套太極拳的技法之後，隨即可以應用於護身術。
3. 把太極拳的組手、單推手、雙推手、大擺等，以圖解、照片詳予解說。
4. 爲使讀者應用參考起見，盡量蒐集太極拳法的重要理論，並加上作者長年的實際體驗。
5. 動作大而屬八卦掌技法結晶部分的姿勢優美郝家太極拳，以圖解、照片介紹於內。

希望本書可供爲愛好太極拳者的參考，並因而增進男女老幼的健康則幸甚！

◆ 目 次 ◆

第6章 太極拳的技法 ——————— 83

第7章　太極拳的推手 ——————————113

第8章　郝家太極拳 ——————————135

第1章 太極拳的意義

人，遠離嘈雜的城市而獨自一人來到廣大無邊際的大草原，或獨自一人漫步於海濱時，才能意識到自己生命的存在於大自然之事。所謂「自己」的獨立意識體，別人所不解的自己之意識世界，因為其有明確的存在，所以自可依照己意來充分活動手、足。通常在臍下約五公分的「丹田」地方予以施力於丹田，則將會被某種眼所見不到的力量吸引上去，亦即由掌背像電流者通過臂部，而流向於背部。當演練於太極拳的型時，以無念無思而用力於丹田，並將手足和身體自由自在地活動，則精神和神經將會處於完全的休養狀態，而更可使自己溶入於自然中。

人的頭腦和精神，當無必要使用時，必須讓它充分休息。有的人白天並無任何工作，但頭腦却處於幻想，或雜念，有時在睡眠中也沒有使頭腦獲得休息。凡是在生活上、工作上有必要思考時，則必須簡單扼要地記明於紙上，然後像解答數學題似的予以想出最適切的答案和解決的方法。並且一旦有了答案時，則不要再猶疑不決而必須立即付之於行動。若是無事而頭腦仍然不能休息者，不妨親近於「動態坐禪」的太極拳，則最具效果。

太極拳，即是沈「氣」於丹田，而以無念無思心境來配合於宇宙的韻律，並安祥中意識於腹式呼吸的自己生命，然後歡樂於生命之舞技的。生存於地球上的自己生命體，雖然宛如浮游於廣大海洋的一粒粟似的極為微小，但仍然要珍惜各自獨立的完全意識體。尤其像機器那樣一天工作二十四小時的人，必須從生活中找出一點時間來使自己的精神得到解放。人，凡事一旦有所決定，則必須在規定的時間內，付出最大的心血，然後等到工作終了則使頭腦和精神能解放於工作，或未解問題，若是過着漫無規律的生活，則無異於慢性的自殺行為。

大自然的韻律，即是太極的世界。凡是在太極的世界中則必須有自我忘却的時間。因此，在太極拳的練習中，頭腦必須要從雜務、煩惱中得到解放。如果頭腦中遺留着煩惱、雜念時，空氣的流動

、生命的躍動等將會有感於肌膚。太極拳的練習是以自己生命體來接觸於宇宙流行的一種運動。因之，只要以純真的心境來使自己溶入於宇宙時，人們因自己生命體和宇宙的接觸而可以得到舒爽感。

老子的道德經有「專氣致柔，能嬰兒乎」、「天下之至柔馳聘天下之至堅」等句。其意即是鍛鍊如同乳兒柔軟身體，無異於培育旺盛的生命力，並且還可以藉最柔軟物體來克服最堅硬的物體，亦即充分顯示著以柔克剛的太極拳原理。如閃開對方的攻擊拳技，或撇向於斜側，然後趁機攻擊對方的空隙，便是太極拳法的原理。所以藉力來制勝於力，顯非太極拳的主旨。「先讓，而後攻對方的空隙」這乃是太極拳法的原理。至於先讓的方法和程度，則因各流派的太極拳法而互有不同，可是「先讓」原理即都是相同。

太極拳法的練習，必須採取並無勉強的姿勢，亦即不違自然，不強曲肌肉，更無肌肉的勉強感，若以太極拳的武藝立場而言，必須採取沒有空隙的姿勢。有的指導者忽略了手足的動作，而加之於無謂的拘束，顯然這是有違太極拳的放鬆身心運動原旨。亦即「無架勢的架勢」的大自然體才是太極拳的真正架勢。當然重心不放在雙足，背脊輕予伸直，不可隨便移動手足，不用指尖趾尖力氣等太極拳法的基本原則是不變，但有礙於「氣功」伸展的指導，則宜加避免。在太極拳的練習中最為重要的是，不可為手足伸展而在中途停止「氣」流。雖然在太極拳中並不須要完全伸展手足，但如果中絕了「氣」的流通時，勢將無法期待「氣功」的生長。

平常重視太極拳的人，絕不會急速從座位上站起來。每當要坐椅時，雙足置穩而徐徐坐下，反之，站起來時，也不會急速躍起而加速心跳。登樓梯時，也用力於丹田，並抑制呼吸，或脈搏的急激上昇。如面對敵人時，也不會引起恐怖、怒氣，而處之泰然。太極拳的動作，不論是攻擊、防禦都不含感情。尤其處於交戰不利形勢時，也不可慌張，而當確知己力不能敵，則必須見機勇退。在日常生活中不可有「臨頭」，而尚未傳到頭腦之前即先用力於丹田，並

呼吸兩三次，然後才可付之於行動。如要撿起東西時，也不要彎曲背部，而必須養成先移落腰部的習慣。又，平常站立時，習慣上將重心置於單足，並訓練單足站立的姿勢。

從健身術的立場來說，如自己一人練習太極拳時，其動作越慢越好。手足雖然不可以完全伸直，但肌肉則必須要盡量放鬆。雖然要盡量避免手腕、肘的過分曲、伸、扭，但最初有某種程度的快感，即對於「氣脈」開拓不無益處。凡是為了健身而練習太極拳的人，約經一年或二年，並到了冬天寒冷時，掌心有暖和感，到了夏季即肌膚反而有清涼感，不易引起肉體疲勞，飲食有味，新陳代謝旺盛，頭腦清爽而樂於睡眠，此外，神經過敏所引起的心悸，胃痛即不藥而癒。至於美容方面，不分男女其頰肉會結實、肌膚生艷嫩滑、足腰動作輕快等都是。

太極拳法是內家拳法，所以型的演練要以慢動作來實施，但，在實戰中其速度要稍勝於對方。本來在實戰中是以「粘勁」來粘着對方的手，但對於電光石火般的對方攻擊，竟以慢動作來迎擊，則萬萬不可。如以「化勁」、「開勁」來流放對方攻擊於斜後方時，自己的動作速度要快於對方的攻擊速度，否則不但不能流放，反而會被推倒。所謂「四兩撥千斤（以400g來撥開1000 kg的技法）」，即是以優於對方攻擊速度來撥開對方攻擊於側旁，或突破動作的中心點。至於「捲勁」、「震勁」即動作快如閃電而可以瞬間擊倒對方。又，「發勁」即必須配合對方的速度，否則將會失去動作的機宜。尤其太極拳極秘的「接勁」，除了必須完全配合對方的攻擊速度外，還要配合對方的攻擊角度和深度，否則不可能實施。太極拳法是經常把身體鍛鍊成為柔軟狀態，所以只要稍加訓練即可以實施最快速度的攻擊。太極拳法是以全身力氣和重量加之於拳、掌、足部來打擊對方，因此，打中時雖不會立即腫脹，可是「內傷（內部的衝擊）」卻頗為嚴重。為了利用全身重量和力氣來打擊對方，為氣功進步，又為健康而做長呼吸，所以型的演練要力求緩慢。

第２章　太極拳的理論

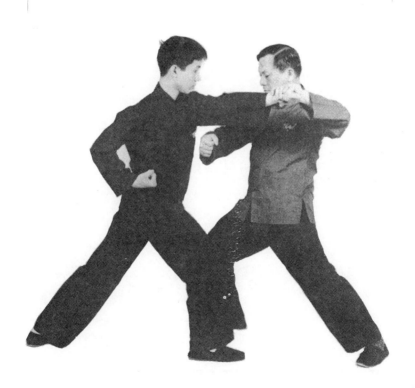

張三峯的太極拳論

　　茲把太極拳發明人張三峯的太極拳理論敍述如下：

　　身體的動作，可說飄浮而輕柔，但動作却始終一貫而無中途急速停止。是把充實的心緒表現於詳和，舉動無凹凸，更無斷續。攻擊所用的力氣不在於指尖的力氣，而以足爲根據，並利用腰到背部的精神集中所產生的全身重量，而由手部發射於外。如使用手部而未能充分出「力」，這是由於足腰遠離身體，以致力氣未能傳給手、腰的緣故。舉凡動身於前後左右上下時，必須以腰爲主宰來活動。因之，以腰爲主軸的動作，不僅可以對付臨機應變的環境，而且還可以保持穩定的架勢。每當要抓拿時要故意放縱，上舉時則先移落，推押時即拉靠於前，這些都是從根本上翻覆對方的方法。虛實也要明確分清，如脚部的一脚是虛，而另一脚是實，重心落在雙足時，即變爲「雙重」而造成敗北的原因。動作要虛虛實實而應付對方的動作，以便臨機應變中迅速做虛實動作的變化。受到強烈攻擊時，必須立即使用「虛」法來流放對方的「實」，然後趁着對方露出空隙的瞬間，以「實」法來攻擊對方。太極拳對於對方的有力出擊，從來不用自己的拳來迎擊衝突。因之，虛虛實實的臨機應變迅速變化，乃是拳法好壞基準。太極拳的動作虛實十分明確，而以腰來統一全身的動作，所以動作中並無斷續，或起伏等現象。總之，太極拳的動作宛如太平洋、長江似的，後浪推前浪而流動不停。

王宗岳的太極拳論

　　綜合太極拳法的各種技巧而改成連續動作的型，這便是王宗岳的太極拳理論內容。

　　太極源於無極，亦即動靜中的陰陽之母。因之，太極一旦有動

即分成為陰和陽，而不動之時，則和大自然合而為一體而成為太極。大自然是溫柔順和，而不逆於對立物者，所以當對方收退時，自己即進出；反之，對方進出則自己要收退。對方處於「剛」時，自己即「柔」狀，跟隨着對方的動作，叫「順」，反之，則叫「背」，以自己的「順」來牽制對方的「背」，叫「粘」，以自己的「柔」來引導對方的「剛」，叫「走」。對方的動作快速時，自己的動作也要快速，反之，對方的動作緩慢，自己的動作也要跟隨着緩慢。對方的動作雖有千變萬化，但自己則配合對方而保持始終一貫，並不放開粘着於對方身體上的手部，這點只要熟練即將可掌握對方的力氣變化。凡在進步中最須要努力，之後始可得神技於身。用力於丹田而不要使身體左右傾斜，虛實的變化即力求微妙而不讓對方有所臆測。在交手中如感左重即放鬆左力，反之，右重則放鬆右力，並給對方有捉風之感。亦即給對方有「仰即無限高，伏即無限深，進即不達目標，退即離不開」之感。蒼蠅不能止於我身，羽毛不能落於我體。談起拳法可說繁類甚多，而一般而言。力強者勝弱者，動作快者勝緩者，但以 400 g 之力量來巧妙地撥開 1000 kg 重物，年老者輕制年少者，即是太極拳法的要領，又是主旨。站立時，背骨正直，動時即以腰為軸而如同車輪排拒任何物體。重心置於單足即變化自在，而重心置於雙足即動作笨。練習數年而未進步，其因乃是重心落在雙足的「雙重」之故。凡能矯正這缺點，即可知陰陽的原理，牽制（粘）可引導（走）對方的力氣，陰不但不離陽，陽也不離於陰，如此可知陰陽互助合作的原理所在。凡能了解陰陽的原理即可察知對方之力的變化，亦即「懂勁」。所以只要具「懂勁」之後，進步即迅速，而越練習即越能自由自在活動身體。放棄自己而順從於對方，這才是太極拳法的要領，又是進步的秘訣。最為重要的是，必須是具備這觀念而出發，如果出發時的觀念錯誤，即將來會誤入歧途而後悔莫及。因為太極拳具有如此微妙原理，所以不能善用頭腦的人，則不能悟出其理。如今教師的慎選弟子，其

理就是在此。

太極拳十三勢行功心解

　　太極拳十三勢行功心解也可以說是，王宗岳所著ㄴ太極拳論ㄱ的序文。太極拳的十三勢，即是指「八門五步」，所謂八門即是「四正」、「四隅」，亦即掤攦擠按爲「四正」，採挒肘靠爲「四隅」。五行，就是指火水木金土，分別以火爲「進步」，水爲「退步」，木爲「左顧」，金爲「右盼」，土爲「中定」，其中即以「中定」的動作爲樞軸。平常，太極拳十三勢是以掤攦擠按採挒肘靠進退顧盼定等十三字來代表它。

　　依據楊家秘傳太極拳應用六十四法，這掤攦擠按採挒肘靠是相當於易學八卦的乾（乾爲天☰）、坤（坤爲地☷）、坎（坎爲水☵）、離（離爲火☲）、震（震爲雷☳）、兌（兌爲澤☱）、巽（巽爲風☴）、艮（艮爲山☶）八卦。根據易經，這八個卦即代表着宇宙的現象，並以八個卦相交而形成爲六十四卦。楊家秘傳的六十四法也是以這八個動作的應用，分別以八個要領來代表它。除了十三勢各字另章解說外，次述的「十三勢行功心解」可以說是總合性心法。下述與其說是原文的翻譯，倒不如說是作者對原文的解說。

　　用力於丹田，並以心來抑制呼吸，然後以精神來指揮動作。凡是能夠用沈着的心境來做動作，則精神力可以浸透至骨內，而可促進骨內的新陳代謝。肉體中的精神力流動，叫做「氣」，而以「氣」來活動身體，即是以精神力的統制下活動全身。所以，必須在沒有肉體抵抗下接受精神的指揮。當然不可以肉體的某部分具有各別的意識。所以，脫離「氣」流的關係而肉體某部以各自無意識來活動，這是不可以的。「氣」的活動身體全部，或一部分，是表示神經的統率和參加，而不是爲動作來使用頭腦。太極拳的動作，其所

要求的是無偏見、雜念、幻想的虛無狀態。所以太極拳，即是以統一神經來活動身體，而並不違背自然狀態的一種運動。太極拳所用的臨機應變技巧變化，也不是來自於頭腦的思考，或計畫，而是神經的反射作用。

凡是有明朗的精神，其動作則不致於遲鈍。因此，身體要垂直於大地，並挺直頭部。亦即要保持足部的「湧泉穴」和腦天的「百滙穴」的一直線狀態。支配動作的「心」和「氣」，必須臨機應變而隨時隨地轉換方向，亦即「虛」、「實」適切而變化迅速。在心和氣的運用中是不許有感情的存在，而更以虛心坦懷來做為對方的明鏡。「發勁」時，全身要柔軟而無一點硬直狀態，然後沈着而把力氣傾注於目標一處來撥開對方。當然以太極拳來撥開對方時並不用指尖力氣，而是吸取地球引力來使對方形成為無重量的浮動體。站立的姿勢，身體挺直，不偏不倚，身體不硬直，如此則可以峙於四面八方的敵人。身體的運行如同「九曲球」，而全身無角圓滑，所以幾無可抓的地方，同時，「氣」流全身而在全身中幾乎看不到無神經的遲鈍動作肉塊。如連最軟性的水也得勢時，將可輕易地損壞鋼筋水泥的建物一樣，最為柔軟的太極拳力氣也因鍛鍊而可以輕易地粉碎金鋼硬物。太極拳的架勢宛如鷲襲兔，眼光則如同貓捕鼠似的，不動時則像山岳，動則如狂暴大河的激流。儲力時如拉弓，發射力氣則如放矢，並且在曲折的對方身體內找出可破壞重心之處，然後將儲力一氣發射於目標。太極拳的力氣，並非用手指之力，而是由腰經過背部，然後由指尖發射於對方虛點的全身力氣。足部要隨着身體的動作，來隨時移動。擋技是是攻技，而攻技又是巧妙的擋技，這二者互有密切關連而不可分離，攻擊防禦要如同彈簧，而對前進後退中具有技法的變化才行。身體形成為最柔軟狀態，即是發射硬力的最佳方法。了解呼吸的要領，就是動作敏捷的最佳方法。以擋技而呼吸同時吸收對方的攻擊，並以攻技而呼吸同時推出力氣者即是其例。太極拳的「氣功」是培育於自然而生長於自然，

所以不同於勉強集中氣力於身體一部，或損害身體。「勁」並非肌肉之力，而是鍛鍊形成的體內綜合潛在能力。這「勁」，因曲儲而可以盡量地伸展。太極拳是以心爲命令，以氣爲司令旗，以腰爲隊長旗。太極拳的修習，最初是開始於伸展的大動作姿勢，並等到「氣」流全身之後，才能依武藝原則來做動作和呼吸。

又，對方不動則自己也不動。一旦對方稍有動靜，自己要掌握先機而付諸行動。內力的「勁」看似鬆弛，其實，是處於待機狀態。看起來像是欲動却未動，這是在伺機，勁像是已切，然，「意」却極度等待攻擊的良機。又說，先固其心後，始可自由動身。全身柔軟、心境爽朗下，「氣」始能浸透於骨內。精神放鬆而動作緩慢。身體的一部分動，則全身動，反之，身體靜止時，即是全身靜之時。所以，幾無身體一部離體而移動，或靜止等現象。身體所有的動作，其「氣」必須由背部傳達給活動的部分。又，動作的收拾同時，氣也要收回於背骨，如此則可以在統一中穩固精神，而身體即可以獲得柔軟、舒爽感。太極拳的步行如同猫行輕快，又敏捷，「勁」的使出宛如抽絲後續無盡。「氣」是瞬間運動中使出者，所以肉體運動的主宰，必須是源於精神。精神驅使肉體，而「氣」則接受動作部分的命令來傳達，所以如果以「氣」爲動作主體時，動作必陷於遲鈍，而「氣」流阻滯，並且「氣」所集結的部分，則被切離於身體，結果無法發揮綜合力氣。總之，「氣」如同車輪，而腰即旋轉車輪的車軸。

太極拳術十要

從太極拳法的拳譜拳論中選出的下列十原則，叫做「太極拳術十要」。

1 虛靈頂勁

頭部不曲、不傾而將脊梁保持於地面垂直，同時，頭腦要處於虛無狀態，而拋棄一切煩惱、幻想。

2 含胸拔背

不張胸，而以稍曲背部似的將「氣」沈置於丹田。如果張胸則上身重而足浮，背部彎曲即背部充「氣」，因之，由背推出的力氣，遠勝於手指之力甚多。

3 鬆腰

腰是司掌全身動作的主宰。腰部鬆弛則兩足有力，而下半身安定。虛實的變化是利用腰部動作來撇開，但腰部不可成爲硬直狀態。

4 分虛實

太極拳的動作，必須明確顯示虛實。例如重心落在右足時，右足爲實，而左足爲虛。反之，重心置於左足時，左足爲實，而右足爲虛。若是重心平分於雙足，並以腰爲中心來旋轉身體，則動作不但不安定，而且又遲鈍。尤其「發勁」時力量分散而無眞實的「勁」。

5 沈肩墜肘

沈肩而落肘之意。肩部放鬆力氣，則肩部自然沈住，而可集中氣和力於足腰。肘部移落，則攻擊時，可以發射眞實的「勁」。反之，張肩而橫肘，則最易被打倒。

6 用意不用力

太極拳，並不是使用肌肉力量的拳法。太極拳是完全放鬆全身的精神和肌肉，才能促進全身快適的「氣」、「血液」、「神經」等的流通，並且一旦有必要時，其身體則將成爲最好的彈簧，而可

以將全身的綜合力量予以集中，來攻擊於目標的一點。如果想使柔軟人體成為最強彈簧，則必須經常保持肌肉的柔軟性，並且還要鍛鍊使其能依照精神的指示，來忠實地活動身體才行。

7　上下相隨

太極拳的動作，是屬於全身的運動。如果手動而體不動，上半身動而下半身未能微動，則有違太極拳的原則。太極拳有時僅用指尖動作來推倒對方，表面上看起來身體只向前約一公分，其實，其手部的相反足部，則驅使猛烈力氣而集中身體綜合力量，然後經過背部，並藉指尖來傳導攻擊於對方身體。如未熟練的對方，當受到這「勁」時，像是遭落雷閃擊似的被撇撥，反之，熟練者則可以巧妙地像避雷針似的，把對方力氣經由自己體內來藉足部疏導於地下，或者利用成為絕緣體的部分身體，來疏導對方攻擊力於側斜方向。

8　內外相合

太極拳，其「外」的動作和「內」的意向要互為一致才行，換句話說，表現於「外」的動作，只不過是依據「內」的命令之動作。例如，眼簾映照對方以雙手從頭上攻擊瞬間，如閃電似的「以雙手作圓弧來覆蓋頭上」的意識，隨即形成為雙手的動作。又，因動作而身體大為開啟時，精神和意識也要同時，大為開啟。反之，身體收縮時，精神和「氣」要同時集結於一點。太極拳的有利於健身，其理由是，精神和神經可以同時開啟、收縮、伸展等運動之故。

9　相連不斷

太極拳的動作是描圓的循環運動，所以動作不像普通的體操那樣分別有出發點和終點。因此，擋住攻擊的瞬間要有一連串的技術連續發射。又，因保持着圓弧的習慣，所以在左側擋住對方攻擊的瞬間，為了要保持平衡性，熟練者則仍以右側加以攻擊，這點希加

留意。

10　動中求靜、動靜合一

太極拳不論在激烈、迅速的動作中，都必須有冷靜頭腦和沈着的心境。「激烈旋動的身體，如山中湖面平靜的心境」這便是太極拳的眞相。太極拳的運動不會使血管急激膨脹，所以血流不會上昇於頭部。又，在拳法上是完全不用頭腦的意識反射運動，所以頭部不會疲憊，但爲達到這要求則平常要多練習組手，以增加更多經驗。

第3章　太極拳的練習要領

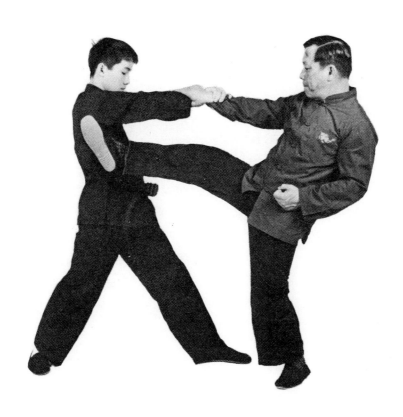

型的研究

太極拳法的原理，原則雖然相同，但各流派在攻擊、防禦上的基本觀念，則不盡相同。型是代表着各流派的根本思想，所以要演練到能夠表現出各流派思想於 100 ％才行。如足力的分配，踵和趾尖的細節動作、手指的開啓、肘部位置等如何，則可以判斷流派的性質。但不論是何種流派，必須是能代表太極拳才好，尤其太極拳跟僅活動手足的外家拳法要明確劃分而不可混爲一談。此外，太極拳法的原則，不問流派必須有其共通之處。例如：①肘部不要向側擴張。②肩部不可逞強。③不要擴胸。④臀部不要突出。⑤頭部不可下垂。⑥肌肉不可大爲逆轉，或反轉。⑦重心不可置於雙足。⑧身體不要靜止而只揮動手足。如果有上述不良習慣者，希自行改善。

型的練習，最初能做自由自在的大動作，始能打開「氣脈」。比如開啓雙手時，不可在「氣」尚未通過雙手指尖之前，則中絕動作。尤其研習型時，必須要學習正確。並且這型在太極拳練習過程中最爲重要，所以即使是熟練者，每天早晚至少要練習一次。拳法在練習中也不致於使人汗流浹背、心躍急促，而從事於任何工作的人都可以隨時隨地輕易練習，並且每當練習之後，身心舒爽而無任何可以使人厭倦的理由，太極拳是實施腹式呼吸，所以不宜在空氣不好的地方練習。若是獨自一人練習時，動作越緩則越有利於神經系統和內臟諸器官的機能，所以希望你至少能在預定的十分，或二十分鐘內，盡量以遊閒自在的心情認眞練習。

組手的訓練

太極拳是屬於感覺的拳法，所以有必要二人的練習。研習了整個型之後，太極拳要隨即轉入於組手。組手的順序是以只用單手的

「單推手」來開始，同時也要開始練習受身。所謂「受身」的練習，即是以背部來接受厚壁的撞碰練習。當背部受到厚壁衝擊和振動，即可鍛鍊內臟、頭腦等的耐抗衝擊。單推手的練習終了之後，即轉爲雙推手。所謂「雙推手」，就是使用雙手來破壞對方的平衡性，其主要動作爲掤、攦、擠、按等四種。另外，以「大攦」爲補助手法而併用採、挒、肘、靠等。又，雙推手練習終了之後，即要練習「散手對打」，但鄭子太極拳是在推手階段即可撥開對方，或擊退對方，因之，並不太重視於散手對打。至於郝家太極拳是以八卦掌爲基礎而重視獰猛的技法，所以較偏重於散手對打而視推手爲次。

推手如果用之於護身術時，也具有足夠的多種技法。又，以推手來互推相拉時，可以增進同伴之間的友情，所以可以做快樂的運動，來用之於家庭內、夫婦間、親子之間、兄弟姊妹之間、公司內同事之間、學校同學之間最爲理想。推手在用力方面，是以動腰來巧妙地閃避對方力量爲主，因之，力弱者並不一定會被制於力強者，由此可見，對體重、強弱方面並無任何差別限制，而不分男女老幼都可以做爲競技、護身術來享樂。

「勁」的種類

太極拳的練習至少也要研習「粘勁」、「化勁」、「發勁」等三種類。「勁」，即是精練而具有高度神經感覺的純熟力量之意。如旋皿所用的力並非普通的力量而是屬於「勁」。亦即具有呼吸、技術，並基於平衡力而磨練出來的力，便是「勁」。是故太極拳的「勁」，必須具有高度的神經感覺。

1. 「粘勁」，即是指粘着於對方而離不開的柔軟力量。
2. 「化勁」，即是指巧妙地利用粘着於對方的手，來撤開對方的猛烈攻擊，並加以消滅的一種引導力。

3. 「發勁」，即是破壞對方的重心同時，把對方予以撥開之意。發勁時最爲重要的是，時時刻刻捉住對方身體可以崩潰失衡的焦點位置。

4. 爲了熟練操作於上述三種「勁」，必須另訓練「聽勁」、「懂勁」等。

所謂「聽勁」，即是使用粘着於對方的手，來察知對方的動作，或勁的變化。並且熟練於「聽勁」之後，才可訓練「懂勁」。

所謂「懂勁」，即是利用自己粘着於對方的手，來預先察知對方的勁之種類和進行方向，以及攻擊目標。

5. 爲了巧施「化勁」和「發勁」，必須併用「引勁」、「借勁」、「走勁」、「開勁」、「合勁」、「提勁」、「拿勁」、「截勁」等。

「引勁」，就是破壞對方無空隙的架勢。

「借勁」，就是利用對方前進威勢來後退自己，然後巧妙地利用對方的慣性，並藉對方後退機會來推開對方。這原理不分左右上下都可以通用。

「走勁」，就是藉「懂勁」來察知對方的勁種類、傾向和目標，然後巧妙地把對方的勁由目標予以滑落。

「開勁」，即是把對方的一直線攻擊分割爲左右兩側，或上下兩方，來消滅對方的勁。

「合勁」，就是把對方雙手的攻擊絞結於一點，然後予以消滅對方的勁。

「提勁」，即是把對方的勁予以吊起，然後使對方的足部飄浮

「拿勁」，就是突襲對方重心的焦點，或予以控制。

「截勁」，就是突襲、攔截對方用於攻擊的手、足、肩、肘等

6. 除此之外，緊急時爲打倒凶暴的對方可以使用「捲勁」、「入勁」、「抖擻勁」、「震勁」、「點勁」等全身氣功的打擊法。這是弱者辛苦學習的技法，並不適用於一般人。

第4章 鄭子簡易太極拳

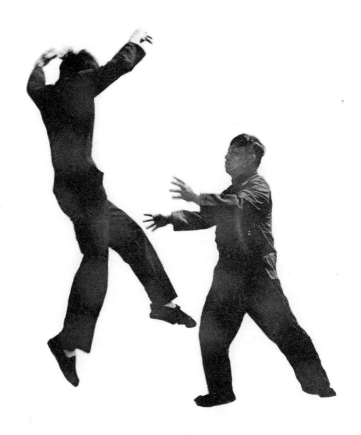

概　説

　　鄭子簡易太極拳是楊家太極拳楊澄甫得意弟子，而兼中醫師的鄭曼青，把楊家太極拳的 120 多種長型動作予以刷除重複部分，並精簡爲 37 式而可以在十分鐘內練習完成的。北派拳法的動作大方而自由自在，同樣楊澄甫的太極拳動作也大方。

　　鄭曼青先生認爲，「太極拳法並不是使用指尖，或趾尖的力氣、技術的拳法。太極拳是使用腰部的拳法，而手足像是傀儡戲中的手足，或柳枝而已。又，太極拳的攻技是由足底吸取全身的總合力，並以腰爲樞軸，然後藉背部到手足部位來撥開對方才是太極拳法的極意」。

　　尤其到晚年時，這觀念更強，因此，鄭子簡易太極拳在型的外觀上，推出去的手未能充分伸展，而出拳的手也僅停止於接觸對方的身體程度，所以仍嫌意猶未盡感，但是，如稍加吟味這拳法的型，則不難發現這拳法的型是正確而又很完整的「推手」、「發勁」。如以雙手推押對方的「按」，並不是用手來推押，而是以足、腰力來推押，所以推出的雙手並未伸展到底。又，「高探馬」技法是以單手來抓住對方攻擊的手部，然後以另一手部來推押對方頸部的技法，但鄭子太極拳則以左手抓住對方攻來的左手，並將右手置於對方左肩同時，實施「發勁」。因三種動作在瞬間同時終了，所以不用像「高探馬」那樣以右掌推押至對方頸部。簡易太極拳的主旨是「推手」和「發勁」，所以最爲重要的是，除了腰、膝外，還要研習足踵和趾尖等的細部動作、要領。「發勁」和「推手」中最重要的並不是力氣，而是活動腰、膝、踵、趾尖等的細部要領。

　　我對這拳法發生濃厚興趣，是在研習中感覺「氣」的存在，並且在練習中發現了全身有充滿「氣脈（經絡）」之故，「經絡」和血管有異，而指流動體內之「氣」的無形通路，所以只要有恒地練

習之後，自然可以開通擴展「氣」的感覺地帶，並只要有全身呼吸，或意識即可以得到極度的快感。尤其那似甜、似酸的舒爽感，正是生命體在宇宙中的自我認識。

若以美容、健康和護身術為主旨來研習這拳法時，不要拘泥於細節動作，而只要每天勤加練習即可，或另外，每一兩週練習一次「推手」即效果更好。

如今鄭子簡易太極拳的普及於一般民眾，除了具有健康實效外，每天練習所需時間僅為十分鐘，而可藉上班前、上學前練習之後，不但不會滿身大汗而可以得到舒爽感。又，可以普及於年輕人的理由是，簡單地可以研習組手之故。談起組手，以其他拳法來說即是指被對方毆打、腳踢，但太極拳的推手是重於破壞對方平衡性的競技，所以幾無遺留痛感，或不快感。此外，推手的要領比力更為重要，所以力強的人和力弱的人，年老和年輕人等都可以在平等的立場來競技的一種頗富樂趣的運動。推手的練習場所只要有兩個榻榻米即足夠，所以在公寓中也可以享樂。

基本原則

1.　練習中頭腦不要有雜念或幻想。若有煩惱事也要暫時拋開它而每天認真地練習太極拳20分鐘。

2.　太極拳與其使用肌肉的力量，遠不如使用「心力」來得好。重心要穩置於單足，並把足底窩的「湧泉穴」緊貼於地面，此外，膝固腰穩，保持背脊垂直於地面，不張胸、施力於丹田、肩部緊縮、眼睛正視直前而頭部不歪斜等都要特別注意。

3.　鄭子太極拳的動作，是隨着腰動而動手的，所以手部不可成為獨自運動。手部必須如同柳枝、傀儡戲的手，而每當停止身體動作時，手的動作也要隨即停止。身體動作停止之後，因運動的餘勢而手部仍在動者，叫做「盪」，亦即藉慣性而手部仍依原「意

」在運動的狀態。

4. 在太極拳中最為重要的是，要完全放鬆精神和肉體的緊張。不論是處於多麼不良環境的人，每天至少要熟睡一次，並至少有三十分鐘不去想任何事物，來專心練習太極拳。凡是人每遇有困難時，必須要想，今夜要熟睡之後，再來研擬妥善解決的辦法。即使徹夜不眠去想，但人的智慧總是有限的，所以倒不如讓它充分的休息。喜愛太極拳的人經常沈「氣」而用力於丹田來做腹式呼吸，所以縱有不悅的事情也不會有「煩惱感」而「先沈氣於下腹」，因之，大可減少對血壓，或頭腦的刺激於最低限度。如由全身放鬆力氣，即是保持體力的最佳方法。凡是要放鬆全身力量時，雙足站穩而丹田用力，並縮肩即可。在太極拳練習中特別要注意的是「張角」，如張肘、怒肩、出臀等不良習性必須矯正，否則不能期待太極拳的進步。

5. 鄭子簡易太極拳的基本原則

頭部挺直而放鬆頸力，眼睛正視直前而輕閉口部，牙齒輕合而舌貼上齒齒莖，肩鬆肘垂而臀部自然，輕曲手指而不用力於胸部，由腹、腰放鬆，並稍收縮股、臀，曲膝而放鬆踵力，足趾開啟而以足底貼置地面，尾骨稍收縮，背骨稍提高，丹田沈氣而做腹式呼吸，並使頭間和足底窩形成為一直線，然後明確呈現雙足的虛實，而將重心放在單足。

第5章
鄭子簡易太極拳圖解自修篇

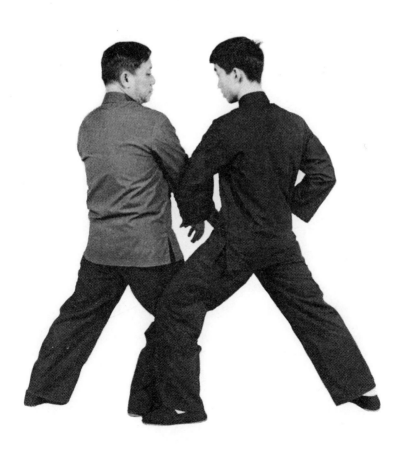

用　語

1　方向

型的演練假定爲向西，並自北至南，復由南至北，如此移動中解說型的內容。

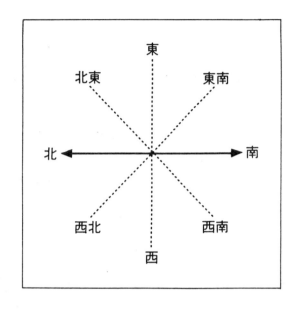

2　重心的位置

太極拳把重心放在雙足，叫做「雙重」而視爲大忌。如以雙重狀態攻擊，或防禦時，不但效果低，而且對方是熟練者時，反而易遭逆襲而慘受挨打。下述的足型名稱並非太極拳的專用名詞，而作者爲練習方便上給予取名的。

(a)　太極式

重心完全放在後足，而把前足踵輕貼於地面。鄭子簡易太極拳技法中，足部採取此型者有「提手上式」、「手揮琵琶」和「肘底看捶」等。左足出前，叫左前太極式、右足出前，則叫右前太極式。

(b)　玄機式

重心完全放在後足，而把前足趾尖輕貼於地面。右足出前，叫右前玄機式，左足出前，則叫左前玄機式。如「白鶴亮翅」、「上步七星」、「退步跨虎」等的足型即是。

(c)　左前七三步、右前七三步

在肩幅平行線上左足出前而重心放在左足上，但意識上是7比3的比例，而將精神置於後足三分。如重心移至後足時，七三步是可以迅速地移動重心，但10比0時，動作不但遲緩，而且不易安定足部。如以此型而右足向前，則稱爲右前七三步。

(d)　金雞獨立式

左足拉高於右足側旁，並以右足一脚來站立的，叫做右脚金雞獨立式，而以左足一脚來站立的，叫做左脚金雞獨立式。如「金雞獨立」、「左右分脚」、「轉身擺蓮」等的足型即是。

(e)　平行立

這是太極拳的「起勢（型的開始）」和「收勢（型的終了）」的足型，而雙足則開啓肩寬並形成平行狀態。重心放在雙足中央而屬於攻擊和防禦中間姿勢的渾然自然體，但都不用這姿勢來做攻擊，或防禦，即是其特徵。

3　長方形步法

鄭子簡易太極拳的前進和後退，除了攻擊、防禦動作中，爲求重心的安定而像玄機式或太極式那樣暫時將重心放在一脚而另一脚即輕貼地面外，重心的移動並不在線上，而在面上實施，所以必須使用長方形的步法。其他如向斜前、斜後移足時亦是同樣。通常使用此法的長方形寬度，即約等於自己肩寬，而長方形的長度即約等於自己足底的3倍長度。長方形的長度如果太長則動作遲鈍，反之，過短即腰部變高，因此，在實戰時最適合於臨機應變的變化，平常練習時的使用最小足底長度2.5倍，最高即除了「單鞭下勢」的技法外，不要超過4倍爲宜。

4 掌和拳的各部名稱

手掌要使手指於無緊張感下開啓，手拳即自然地輕握，並當撞擊於標的物瞬間要握緊成堅固。

手掌外側的背部，叫「掌背」，四指尖端的曲線，叫「掌指」，內側的凹陷部分，叫「掌心」，掌心下部，並以拇指丘和無名指丘形成的丘，叫「掌根」。

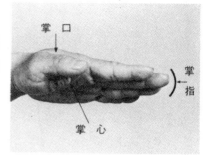

拳頭的表側背部，叫「拳背」，四指根部和第一關節交合部分，叫「拳面」，手指折入而凹陷部分，叫「拳心」，拇指和食指形成的圓弧，叫「拳眼」，小指側的圓弧叫「拳輪」。

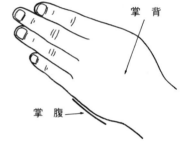

5 拳和手的種類

本書中有立拳和陽拳等拳的種類，而手的種類即有鉤手和十字手等。

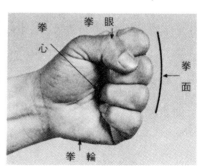

(a) 立拳：拳面成平而拳眼向上，並把拳輪向下。

(b) 陽拳：拳背向上而拳心向下。

(c) 鉤手：五指成束而彎曲手腕。五指向上時，叫「上鉤手」，反之，五指向下時，即叫「下鉤手（又名吊手）」。

(d) 十字手：以雙手形成十字型。

<div style="border:1px solid; text-align:center">

型

</div>

1 渾元樁

1. 採取立正姿勢而無念無思的心境。
 自肩放鬆力氣，而稍用力於丹田，並
 正視前方（西）。舌部要輕貼於上齒
 齒莖，而輕合牙齒（圖1）

2. 雙膝輕曲而重心移至右足，雙掌掌
 背向前而雙肘輕曲，並稍開手指（圖
 2）。

3. 左足移向左側為肩寬，並把趾尖朝
 向直前（圖3）。

4. 重心移至左足而右足趾尖轉至內側
 ，並平行於左足。

5. 體重移至雙足中心，並以鼻做細長
 吸氣而用力於丹田。之後，又從丹田
 向鼻徐徐地呼氣（圖5）

1

2

3

4

5

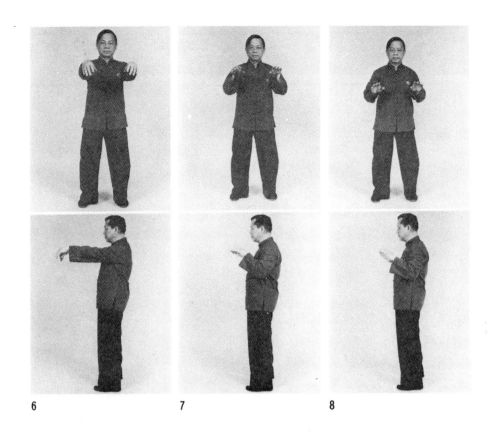

6　　8

6. 　稍用力於丹田，並由鼻做細長吸氣而使雙手被大氣上吸似的要
　　領向前方提高。雙掌的掌背因被上吸而會上昇，所以十指即形成
　　笨重下垂狀而隨着手部上昇到肩高（圖6）。

7. 　雙手的手首到達肩高時，手腕要徐徐吸靠於雙肩。這時，「氣
　　」會從手腕湧向指尖，所以手指會跟地面形成平行而被拉靠於肩
　　部（圖7）。

8. 　手腕接近於肩旁而雙肘有肌肉壓迫感之前，由鼻徐徐呼氣而放
　　下手部，並以雙掌感覺空氣而下沈。這時，手指不要下垂而故意
　　遮斷「氣」的流動。又，如果僅下移手腕而遺留手指，則會押曲
　　手腕於反方向而切斷「氣」的流動，這點稍加留意（圖8）。

9. 　由指尖有感覺氣流的急奔中，恢復雙掌於原位置（圖9）。

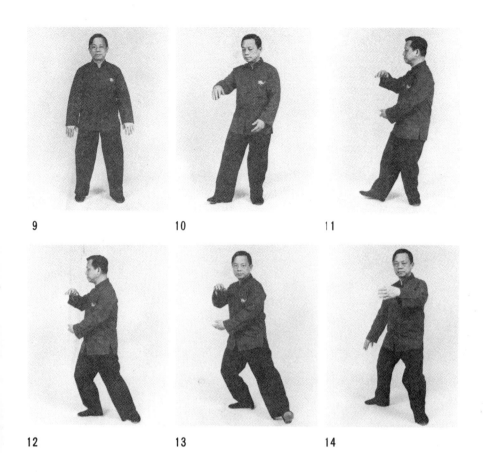

9 10 11

12 13 14

2 攬雀尾掤攦擠按

1. 以前項的渾元椿姿勢向西，並把重心移至左足同時，浮起右足趾尖而向右轉身，然後把右掌提高到胸高而左掌掌心向上，以便朝向右掌，最後即形成爲以雙掌持物的姿勢（圖 10 、11 ）。

2. 重心移至右足，並把左足向正前方（西）大爲踏出一步（圖 12 、13 ）。

3. 一面把重心移至左足而緩慢中把左手由前方上吸至胸高。同時，把右掌徐徐下移至右股旁，這時掌背要向前，而足部即成爲左前七三式（圖 14 ）。

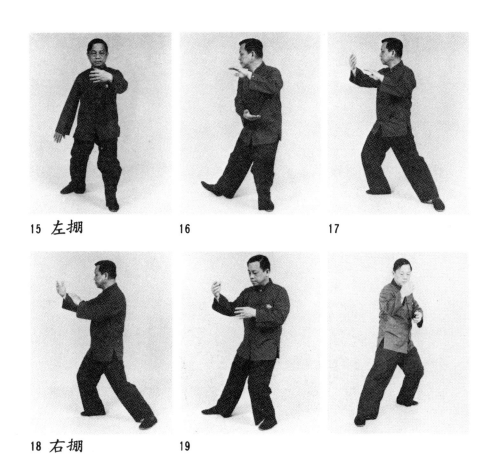

15 左掤　　　　16　　　　　　17

18 右掤　　　　19

4. 再把腰部稍爲左扭而使上半身朝向前方（西），然後把右足趾
　　尖向前方（西北）旋轉45度，這便是「左掤」（圖15）。

5. 重心完全移至左足，並放鬆腰右側和右足大股，然後浮起右足
　　踵而使身體向右（北）。這時，身體要隨着旋轉而把右掌放在左
　　掌下方約30公分處，並使雙掌掌心互爲相對（圖16）。

6. 右足提起而把足踵放在趾尖位置，並徐徐地把重心移至右足，
　　然後以右手在前方（北）將對方的出拳向上方吸取（圖17）。這
　　時，左掌掌背要向上，並以右掌爲護衛而跟右掌保持約20公分距
　　離，然後跟右掌採取同一行動。足部即成爲右前七三式，這便是
　　「右掤」。

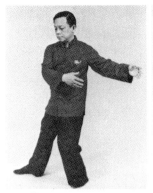
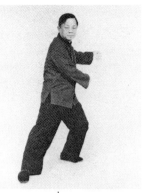
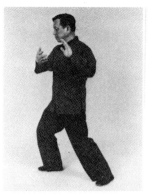

20 攦　　　　　　　　　　　21

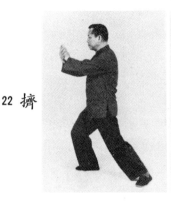
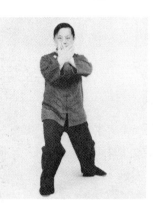

22 擠

7. 　右掌到達於「攦」的肩高之後，在右上方描圓弧，並隨着重心
　　再度移到左足時，以左手抓住對方攻擊所用的左手，然後一面拉
　　向左側後方，而以右手肘來牽制對方的左手肘。當腰部的左側扭
　　轉到底時，雙手即隨着其餘勢而可以流放左側後方，這便是「攦
　　」（圖 19 、 20 ）。

8. 　由「擠」使對方的攻擊失敗，以致慌張中收縮手部時，可以用
　　粘貼於對方左手的右手掌根來貼住左手掌心，然後一面將重心移
　　至右足而以重疊的雙手來推押對方（圖 21 、 22 ）。

9. 　對方左扭身體來閃避「擠」，所以尚未被拉入之前，將重心移
　　至左足而後引上身，然後放開重疊的雙手，並將雙掌置於對方身

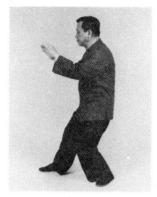
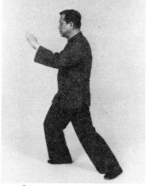
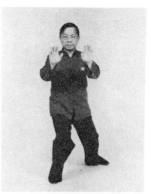

23　　　　　　　　24 按

體，而再度把重心移至右足來推押對方，這叫「按」（圖23、
24）。

3 單鞭

1. 接着，保持雙掌原狀，而將重心移至後方的左足。這時，彎曲
的雙肘即被伸展，而雙手則平行略直（圖25）。

2. 浮起右足趾尖，並以左足為軸而把右足趾尖和上身由左（西）
向後方（南）旋轉至不能再轉腰的地方（西南），然後移動重心
於右足。接着，左掌掌心向上而放在右腰前面，並以右掌五指成
束而向下做「鉤手」，然後放在右肩前的左掌上方，這時，左足
趾尖要輕置地面，而身體則朝向西南（圖26、27、28）。

3. 以右足為軸而左轉身體，這時，右下鉤手即被推出右側斜後方
（西北），而身體即朝向左側（南）（圖29）。

4. 左足由右足踵出前（南）於肩幅平行線上，並將重心移至左足
而以左手吸取似的由前方攻來的拳予以提高。右下鉤手即保持原
狀而不動（圖30、31）。

5. 再扭腰並把上身朝向前方（南），左掌掌心即朝向對方，而右
足趾尖即向前方旋轉45度。這時，左掌的高度要同於肩高（圖32
）。

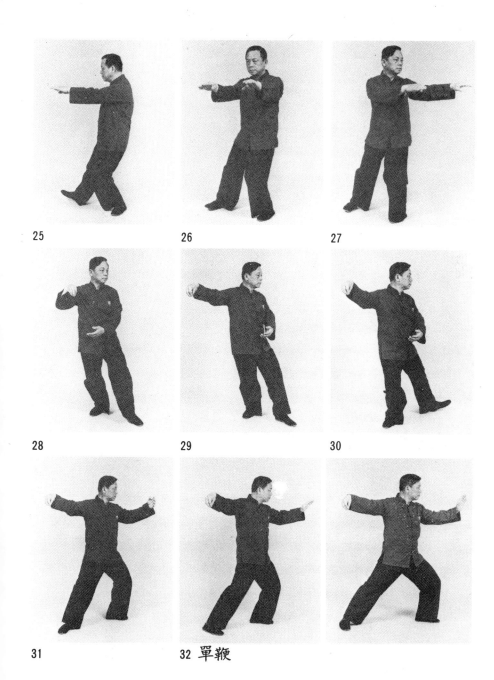

25 26 27

28 29 30

31 32 單鞭

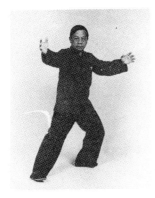

33

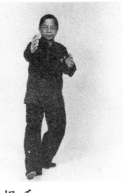

34 提手

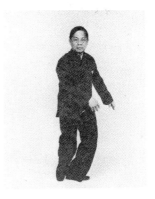

35

6. 這姿勢叫做「單鞭」，而「氣」即充
塞於雙手雙足之間。這時，不可彎背、
傾體、低頭等（圖32）。

4 提手

接着，將重心完全移至左足，並把身
體改向右側（西），然後把右足踵放在左
足前而將雙手平行出前（西），並把左掌
掌心朝向肘關節，而右掌掌心朝向左（南
）（圖33、34）。

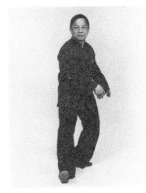

36

5 靠

1. 右足拉回至左足旁而以左足一脚站立
，並放下雙手，左手則下垂於左股側，
右手即放在腹前（圖35）。

2. 右足向前踏出一步而慢慢將重心移至
右足，並把右手掌背朝向前方（西），
而彎曲肘關節爲弓狀，然後把左掌輕置
於右手肘關節，而以右肩貼置前方（西

37 靠

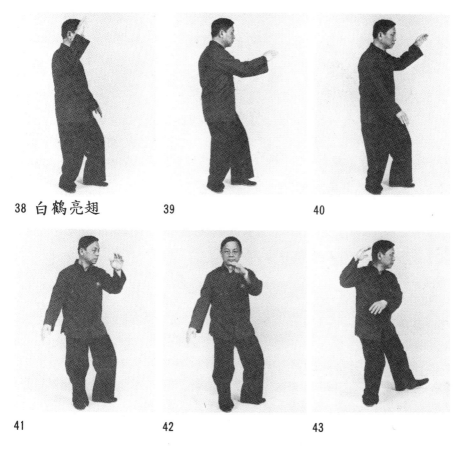

38 白鶴亮翅 39 40

41 42 43

）的對方（圖36、37）。

6 白鶴亮翅

　　由前項的「靠」姿勢，對方以左手從左側（南）攻擊上段，並以右足踢向腰部，因之，左向身體而以右手上撥對方左手，並以左手撇開對方的踢脚於左方，然後把左足拉靠於右足前方，接着，把左足趾尖輕置地面而或爲左前玄機式（圖38）。

7 左摟膝拗步

1.　這時，對方以雙手做連續攻擊，所以利用腰部，並以右手撇落

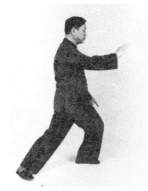

44 45 左摟膝拗步

　　攻擊面部的手拳（圖39），另則，以左手撥開擊胸的手拳於右
側（圖40、41、42），然後將左足再向前半步，而把足踵着地
（圖43）。

2.　其次，把重心移至左足，而以左手把對方的踢脚撇開於左側，
　　並把右手掌心朝下，然後由右耳旁向對方胸部，一面左轉腰部而
　　推出右掌（圖44）。

3.　撇開對方踢脚的左手放在左股側，並左扭腰部而把右足趾尖轉
　　向前方45度（西南），然後提昇右掌掌指，而以掌心來貼置對方
　　胸部（圖45）。

4.　如上所述，以左手在左膝前撇開對方踢脚於左側，並以右手反
　　擊於對方，叫做「左摟膝拗步」，至於以右手在膝高位置撇開對
　　方踢脚於右側，並以左手反擊對方的，叫做「右摟膝拗步」。

8　手揮琵琶

1.　由前項姿勢保持雙手原狀，並把重心完全移至前足，而提昇右
　　足（圖46）。

2.　右足徐徐放回原位置而將重心移至右足，左足踵則輕貼地面而
　　置於右足前方，並成為左前太極式。又，重心將移至後方右足時
　　，左掌出前而掌心向右（西），右掌則收縮而掌心即朝向左手的

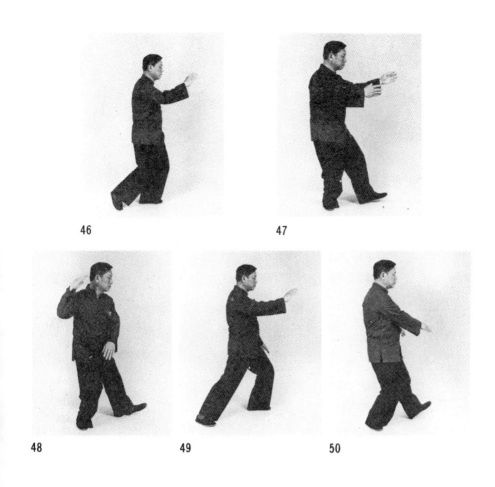

46 47

48 49 50

肘關節（圖 47 ）。

9 左摟膝拗步

1. 腰部右轉而雙手放在右側（西）下方，並把左足出前半步而把右手提高右耳旁（圖 48），然後以左手撇開踢腳於左側，並以右掌貼置於對方胸部。

2. 再左扭腰部而更推出右掌，並把右足趾尖旋轉前方45度（西南 ），而把身體朝向於正前面（南）。至於撇開踢腳的左掌，則掌背向前而放在左股側（圖 49 ）。

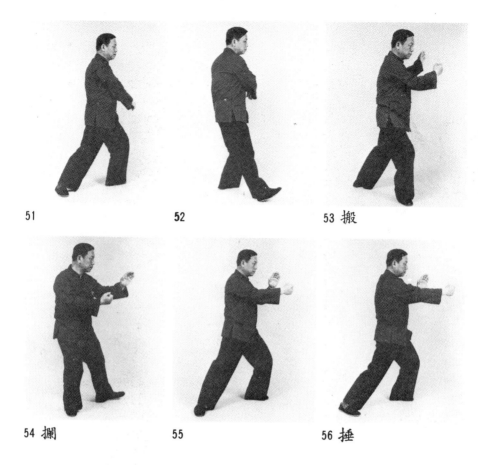

51 52 53 搬

54 攔 55 56 捶

10. 搬攔捶

1. 由前項姿勢將重心移至後方右足，並把左足趾尖轉向前方45度（東南），然後左轉腰部而將右手放下於左股前，並握拳（圖50）。

2. 重心徐徐移至左足（圖51），接着，把右足向前踏出半步（圖52），而重心完全移至右足之後，左足再向前踏出半步而右扭腰部，並以右拳拳背來押制對方出擊的右手，這就是「搬」（圖53）。這時，左足前進同時，要曲肘而以左掌抑制對方右手的上腕部，這就是「攔」（圖54）。

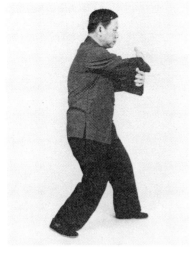

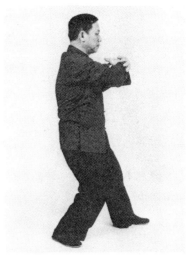

57 58 如封

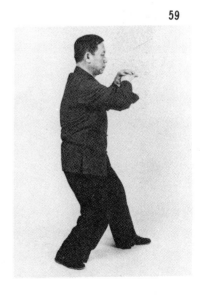

59

3. 接着，把重心移至左足，而以右
手立拳來攻擊對方的心窩，這就是
「捶」（圖55、56）。

11 如封似閉

1. 自己的右拳被對方抓住，所以必
須將左掌掌心向上，並貼置於右手
肘下方，然後利用重心的後退右足
，把右手轉向左側，並由左掌上方
滑移而解開對方的手（圖57）。當
重心完全移至右足時，雙掌掌心在
胸前朝向身體而成為十字手，這便
是「如封」，而表示關閉門戶之意（圖58）。

2. 再把重心移至左足，並開啟雙掌而以掌心牽制對方攻擊的手腕
和肘關節，這就是「似閉」，而表示封鎖對方的動作之意（圖59
、60）。

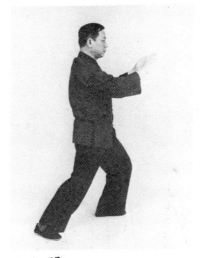

60 似閉

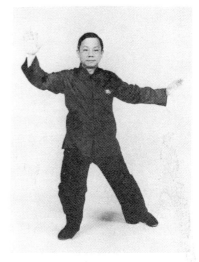

61

12 十字手

1. 以前項姿勢把重心移至右足而向
 右（西）轉體，這時，左足趾尖要
 隨着腰部旋轉而轉右（西），並將
 右手脫離於左手而以雙手在左右（
 南北）大描圓圈（圖 61 ）。

2. 再把重心移至左足，並用雙手由
 兩側向下描圓而放下，右足則和左
 足平行而以肩寬恢復於右側，然後
 提昇雙手而在胸前交叉成為十字，
 這時，雙手掌心要朝向胸部，而右
 手即放在左手外側（圖 62 ）。

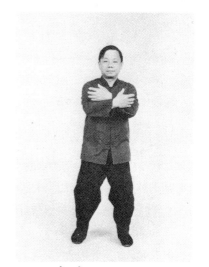

62 十字手

13 抱虎歸山

以前項姿勢面向西而放下十字手

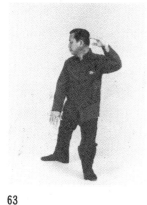
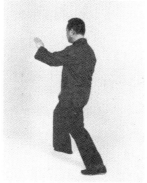
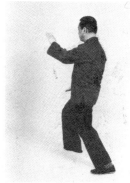

63 64 65-1 抱虎歸山

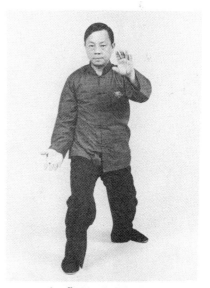

，並將重心放在左足，而將右足踵由
右側後方（東北）放下，同時以左手
由左側下方描圓至左耳（圖63），然
後把重心移至右足，而以右手把對方
的踢脚由右膝前撇向右側，並以左掌
打擊對方面部（圖64）。這時，撇開
對方踢脚的右掌，則在右膝右側做小
轉而將掌心朝向前方（圖65－1，
65－2）。

65-2 抱虎歸山的正面圖

14 攬雀尾擱

　　由前項姿勢對方以左手攻擊時，
用左手抓住對方的左手，另以右腕貼
住對方的左肘關節，並一面將重心移
至後方左足，然後左扭腰部而把對方
左手拉向左側後方，這便是「擱」（

圖66）。

15 攬雀尾擠

當實施「攦」之後，左手即因腰部旋轉餘勢而向左側後方伸展，右手即在左手脇下附近做「盪」（藉餘勢而做出的動作）之後（圖67），把重心移至前方的右足，並右扭腰部而右掌掌背向前，然後把右腕向前（東北）推出。左掌也隨着右掌而被推出於前方（東北）。當右腕即將接觸於對方身體之前，把左掌掌心貼住於右掌掌根，然後利用腰力而以右掌掌背推押對方，這便是「擠」（圖68）。

16 攬雀尾按

由前項姿勢將重心移至後方的左足，並將成為「擠」的雙手放開而放回胸前（圖69），然後再把重心移至右足，而以雙掌押制對方的胸，或腕部，這叫「按」（圖70）。

17 斜單鞭

1. 重心移至左足而浮起右足趾尖，然後把腰部由左側向後方旋轉（西南）。這雙手和右足趾尖也

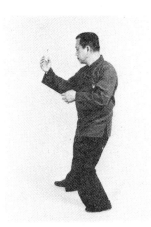

66
攦

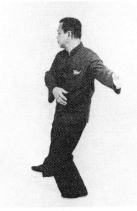

67

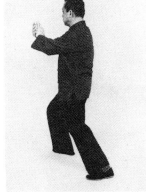

68
擠

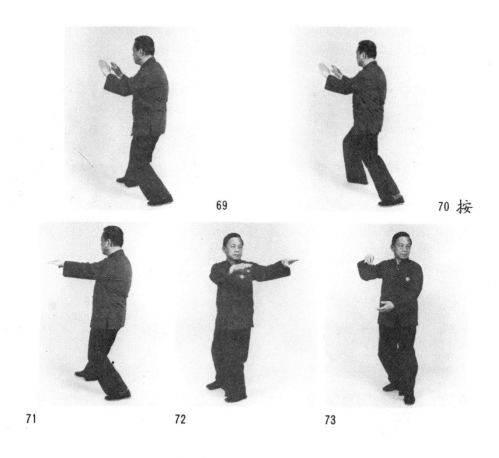

69

70 按

71

72

73

隨着腰轉而跟上身一齊向西南旋轉，並等到腰不能再轉時，把重心移至右足，然後把右手五指向下而做「下鉤手」，並把左掌掌心向上而放在右下鉤手下方約30公分地方，這時，上身要向西（圖 71 、 72 、 73 ）。

2. 接着，把腰部再轉左側45度（西南）同時，以右下鉤手向北推出（圖74），並把左足在右足前方（西南）的肩寬平行線上，由足踵着地（圖75）。右下鉤手即保持原狀而把重心移至左足，並由下方將左手提昇至肩高（圖76），然後再左扭腰部而反掌朝向對方，最後即將右足趾尖向前方旋轉45度（西）（圖77）。

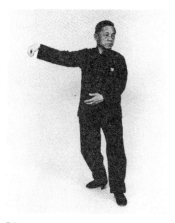

74

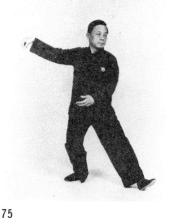

75

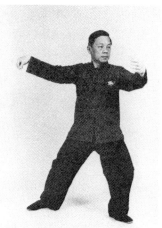

76

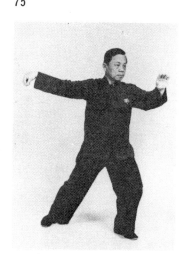

77 斜單鞭

18 肘底看捶

　　由前項姿勢將重心移至右足，左足即移至左側30公分處而趾尖朝向正面（南），然後左轉腰部而把雙手以反時針方向旋轉，接着，將右足從左足的右側肩寬處向稍後方（北）滑移而把趾尖朝向西南（圖78、79）。其次，重心移至右足，而以右掌押制攻來前方（南）的拳，然後併攏左掌四指由左腰攻擊對方的喉部。同時把左

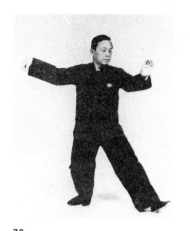

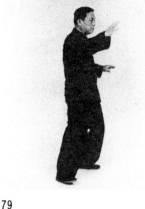

78 79

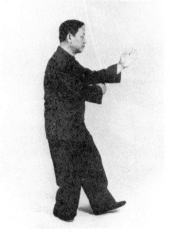

80 肘底看捶

足向前方（南）踏出，而將左足踵輕觸於地面。右拳即拳背向右（西）而放在左手肘關節下方（圖80）。

19 倒攆猴

1. 以前項姿勢保持足部原狀，並轉腰於右側後方，然後將右掌掌心向前放下，而左掌掌心向前（南）來推出（圖81）。左掌要隨着腰部旋轉右側而伸向前方，右掌則伸向後方（北），並在左手

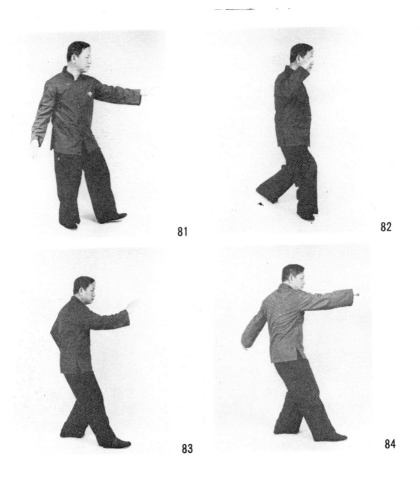

81

82

83

84

尚未伸展盡底前左扭腰部同時左掌掌心向上而恢復於左腰，右掌則在右側後方描圓，而掌心向下，並放在右耳旁（圖82）。

2. 其次，把左足放下於右足和肩寬平行線上後方一步地方，並將重心徐徐移至左足。右掌則保留於原位置，而重心移至左足之後，左扭腰部，並利用其餘勢把右足趾尖向前旋轉45度（南），然後推出右掌（右掌第一次推出），而放下左掌於後方（圖83、84）。

3. 再次，把腰部右扭而收回右掌於右腰，左掌則利用其餘勢在後方描圓，同時掌心向下而放在左耳旁（圖85、86）。

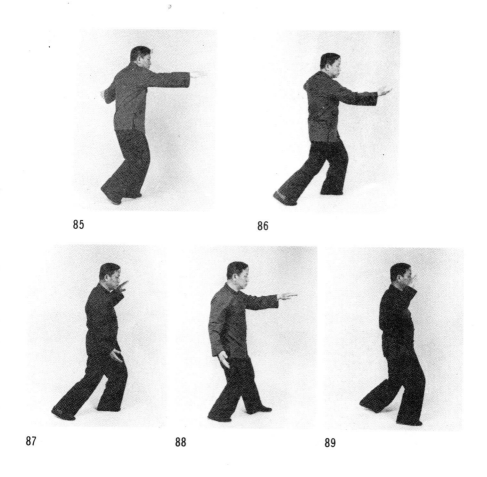

85 86

87 88 89

4. 右足趾尖由左足和肩寬平行線上後方放下，然後重心移至右足
　　而保留左掌，並將身體移向後方（圖87）。接着，右扭腰部而
　　推出左掌於前方（南），右掌則放下於後方（圖88），然後再
　　利用左扭腰部的餘勢，把右掌放在右耳旁，最後收回左掌於左腰
　　（圖89）。

5. 接着，把左足由趾尖放於右足和肩寬平行線上後方，並保留右
　　掌而重心移至左足，然後移後身體，當重心移至左足同時左扭腰
　　部而推出右掌（右掌第二次推出），左掌則放下於後方（圖90
　　），並利用腰部再轉右時，將右掌收回於右腰，左掌則描圓而掌

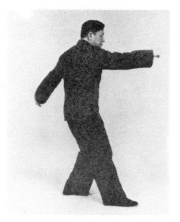
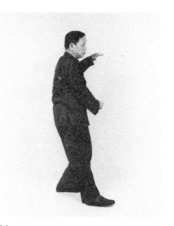

90 91

心向下，並放在左耳旁（圖 87 ）。

6.　右足由趾尖放下於左足和肩寬平行線上後方，並保留右掌而重
心移至右足，然後移後身體（圖 88 ）。

7.　重心移至右足之後，右扭腰部而推出左掌，並放下右掌於後方
，然後利用左扭腰部的餘勢收回左掌於左腰，右掌則在後方描圓
而提升於右耳旁，手掌則向下（圖 89 ）。

8.　第三次把左足由趾尖放下於右足和肩寬平行線上後方，並保留
右掌而重心移至左足，然後移後身體。重心移至左足之後，左扭
腰部而右掌向前推出（右掌第三次推出），左掌則放下於左側後
方（圖 90 ）。

9.　最後即右扭腰部，並把右掌掌心向上收回於左腰前方，左手即
在後方描圓而掌心向下，然後在左肩前和右掌相對（圖 91 ）。

20　斜飛式

1.　由前項姿勢把腰部盡量右轉（西），並從右足踵由右側後方45
度（西北），大為踏出（圖 92 ）。

2.　重心徐徐移至右足，並伸展右手於斜上方，左手即放下於左股

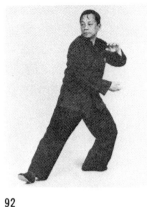

92

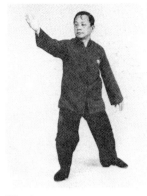

93—1

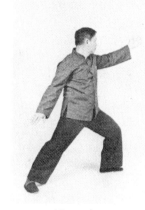

93—2 斜飛式

後方，然後左足趾尖向右90 度來旋轉（西）（圖93）。

21 雲手

1.　由前項姿勢右轉腰部而將重心完全放在右足，同時把右掌放在
　　左肩前方，左掌則放在右腰前方，雙掌掌心相對，左足向前踏出
　　（西）半步，並把右足向南（左）而以兩肩寬放於平行（圖94
　　、95）。

2.　重心移向左足，左轉腰部，右掌放下，左掌即提升；左掌爲肩

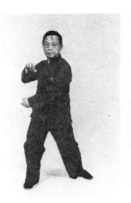 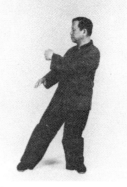 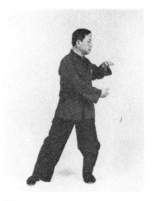

94 96 98

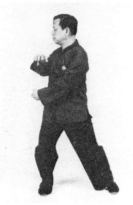 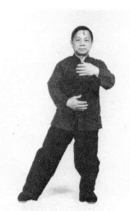

95 雲手 97 雲手

高，右掌為臍高，雙掌掌心要朝向身體，而隨着腰轉而左轉（南
）雙手。當身體朝向正面（西）時，把右足趾尖旋轉左側45度（
西），使雙足成為平行（圖96、97）。

3.　重心完全移至左足而上身向左，俟腰部轉左盡底時，把右足移
　　靠於肩寬位置。這時，雙掌掌心在左側脇下相對，而形成為抱物
　　狀（圖98、99）。

4.　接着將重心移至右足，並右轉腰部而提升右掌，左掌即放下而
　　隨着腰轉把雙掌掌心朝向身體，然後向右側（北）旋轉（圖100
　　、101、102）。

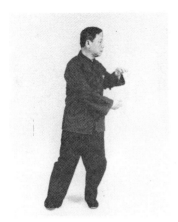

99 雲手

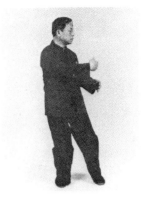

100

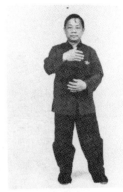

101

5. 上身向右（北）而腰部不能再右轉
 時，將左足向左側（南）踏出肩寬。
 雙足的距離為二肩寬（圖95）。

6. 再把重心移至左足，並提升左手而放
 下右手，雙手則隨着腰部左轉而向左
 側旋轉。雙掌則上身朝向正面（西）
 時，掌心向體，上身到達左側而向南
 時，雙掌掌心相對而成為抱物狀（圖
 104、105、106）。

7. 右足拉靠左足於肩寬，並把重心移
 至右足，而右轉腰部，這時，要隨着
 上身旋轉而將雙手向右側旋轉（圖99
 、100、101）。

8. 雙手到達於右側而腰部不能再旋轉
 時，左足跨出左側肩寬距離，而形成
 雙足間距為二肩寬（圖102、103）
 。

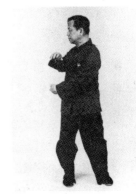

102

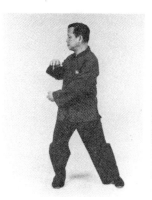
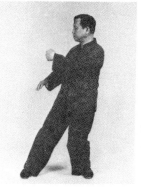
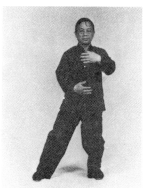

103　　　　　　104　　　　　　105

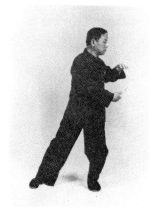
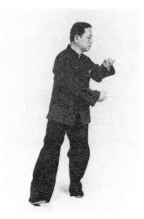

106　　　　　　107

9.　第三次移動重心於左足，並放下右手，左手則提升而左轉腰部
　　，然後把雙手旋轉左側。腰部不能再向左側旋轉時，右足向前踏
　　出足底長，並把趾尖朝向內側45度（西南）（圖104、105、
　　106、107）。

22　單鞭下勢

1.　以前項姿勢將重心移至右足，並在右肩前以右手五指向下成束
　　做「右下鉤手」，然後把左掌掌心向上而放在右腰前面。左足趾

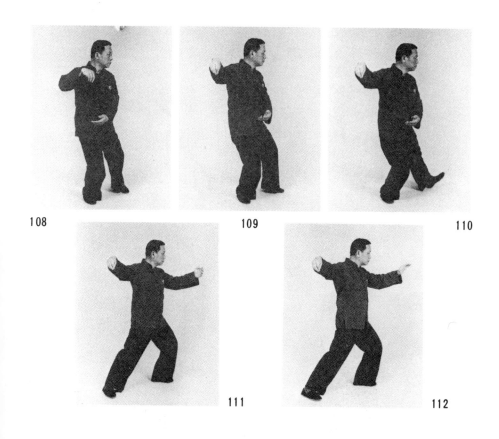

108 109 110

111 112

尖即輕置地面而浮起腳踵（圖 108 ）。

2． 其次，腰部向左側旋轉，而以右下鈎手向北出擊。並把身體朝
　　向於左側（南）（圖 109 ）。

3． 把左足從右足踵向前方（南）大爲踏出（圖 110 ）在肩寬的平
　　行線上。

4． 重心移至左足，並提昇左手而把對方由前方攻來的手予以上引
　　（圖 111 ）。

5． 接着，左扭腰部而左掌掌心朝向對方，然後把右足趾尖向前方
　　旋轉 45 度（西南）（圖 112 ）。

6． 這時，左手被對方抓住，所以右足趾尖要向右側（西）旋轉，
　　而左足趾尖即向右側旋轉 45 度（西北），然後將重心完全移至右

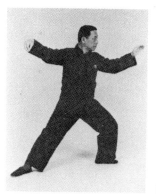

113

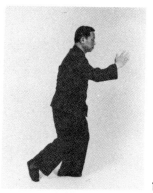

115

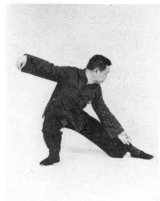

114
單鞭下勢

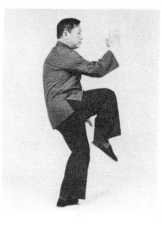

116
左脚金
雞獨立

足而收回左掌，並盡量下移腰部。之後以左掌從左足內股前併攏四指而插入地面似的予以推下。這時，被抓住的雙手突然間拉下，因此，對方引起恐慌而放開雙手並想後退（圖113、114）。

23 金鷄獨立

1. 以前項姿勢把左足趾尖向左側（東南）旋轉90度，並將重心移至左足而右足趾尖向前方（西南）旋轉45度，然後抬起身體而放下右下鉤手；接着，以右趾尖踢開地面，並以右掌出擊對方喉部，另則，以右膝蓋攻擊要害而成為左足一脚站立姿勢。左掌則放在左腿旁，這便是「左脚金鷄獨立」（圖115、116）。

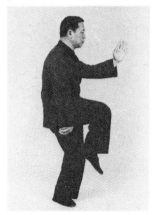

117 右脚金雞獨立

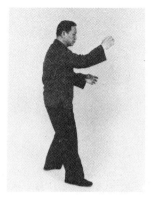

118

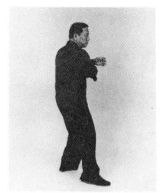

119

2. 右足放下於右側後方的左足和肩寬平行線上，右手也同樣放下
，並提高左手和左足膝蓋而形成爲右足一脚站立姿勢，這便是「
右脚金雞獨立」（圖117）。

24 左右分脚

1. 接着，以單鞭下勢的右脚金雞獨立攻擊時，對方即迅速把右足
收回後方，並以左手出擊中段，所以必須以左手撇開對方左手於
左側似的要領予以抓住，然後把左足放下於左側後方，而右足則
稍靠左側，並將趾尖輕置於地面，右手則牽制對方的肘關節而移
向左側後方（此技叫「攔」）（圖118）。

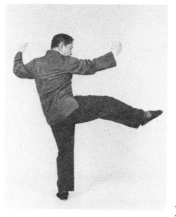
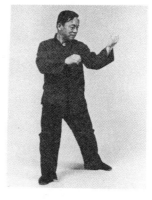

120

121

右分脚

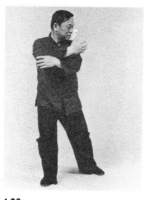
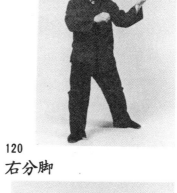

122

123 左分脚

3. 其次，雙手掌背朝向左右兩側而拉靠右足，並以押制右足趾尖
 似的踢出對方的大腿。當踢開時，右足的大腿要跟地面形成水平
 ，而右手的肘關節到肩部則和右足大腿形成平行。又，太極拳的
 踢脚，不宜完全伸直膝關節（圖120）。

4. 復次，把右足收回於左足旁，並放在和左足平行的右側而重心
 移至右足，然後以右手撇開對方右手於右方似的要領予以抓住，
 另以左手牽制對方右手的肘關節而拉向右側後方（圖121）。

5. 雙手因腰的右扭而流向右側後方後，以右手在右側後方描圓而
 放在左手上方，然後形成十字手（圖122）。

6. 最後，把左足接靠於右足旁，並以雙掌掌背推開左右，然後以

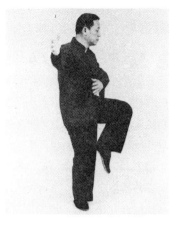

124 轉身

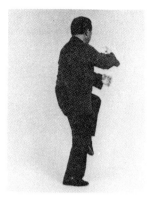

125

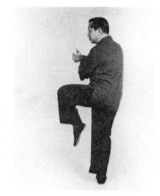

126

押制左足趾尖似的要領，向左側斜
前（東南）踢開（圖123）。

25 轉身蹬脚

1. 以前項的右足一脚站立姿勢，把
 左足拉回於右足旁，左手則放在胸
 前，右手則放在右側斜下方，並浮
 起右足趾尖而以右足踵為軸來利用
 右手的左旋力量，把身體從左向後
 方（北）旋轉。身體的旋轉，則被
 吊起於右足旁的左足朝向正後方（
 北）時，才會停止。因此，旋轉後
 的身體會朝向北北東，而雙手即因
 旋轉而形成右手在左手上方，並在
 胸前做成十字手（圖124、125、
 126）。

2. 接着，以左足足面來貼置前方（

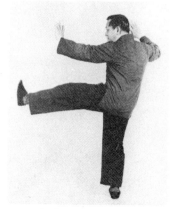

127 蹬脚

北）對方的下腹（圖127）。

26 左右摟膝拗步

1. 以前項的右足一脚站立姿勢，把左足拉回於右足旁，左手即放在左足膝蓋內側，而右掌掌心向下，並放在右耳旁（圖128）。

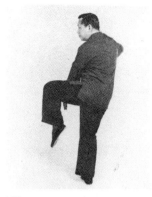

128

2. 其次，右足踵由右足前方（北）的肩寬平行線上踏出，並將重心移向左足而以左手在左膝蓋前向左撇開對方踢來的脚，然後以右掌攻打對方胸部，這就是「左摟膝拗步」（圖129、130）。

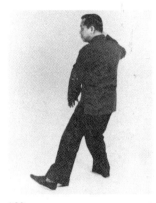

129

3. 重心移回至右足，並把左足趾尖向左側旋轉45度（西北），雙手即放下於左側，而移重心於左足，左手即在左側後方描圓而掌心向下，並放在左

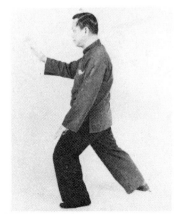

130 左摟膝拗步

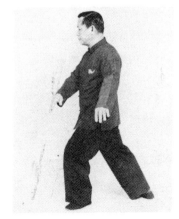

131

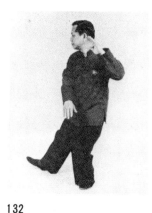

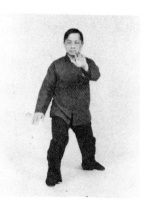

132

133 右摟膝拗步

134 右摟膝拗步的正面圖

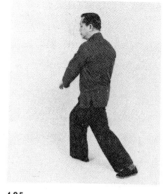

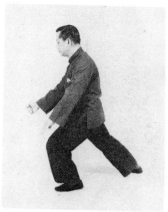

135

136
進步栽捶

耳旁，然後把右足踏出於左足前方（北）的肩寬平行線上（圖
131、132）。

4. 最後，將重心移向右足，並以右手在右足膝蓋前把對方的踢腳
向右側撇開，然後以左掌攻擊對方胸部。左掌的最初掌心要向下
而即將達到於對方胸部之前，把五指向上提昇，這就是「右摟膝
拗步」（圖132、133、134）。

27 進步栽捶

由前項姿勢將重心移至左足，並旋轉右足趾尖於右側45度（東

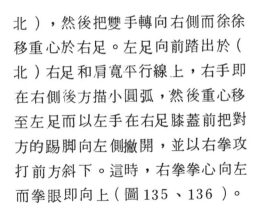

北），然後把雙手轉向右側而徐徐
移重心於右足。左足向前踏出於（
北）右足和肩寬平行線上，右手即
在右側後方描小圓弧，然後重心移
至左足而以左手在右足膝蓋前把對
方的踢脚向左側撇開，並以右拳攻
打前方斜下。這時，右拳拳心向左
而拳眼即向上（圖135、136）。

28 上步攬雀尾及單鞭

1. 重心移向右足而抬起身體，然後
 左足趾尖向左側開啓45度（西北）
 ，而旋轉雙手於左側（圖137）。
2. 右足向前踏出於（北）左足和肩
 寬平行線上，重心即移向右足而使
 右手在前，左手隨後約20公分，並
 以雙手在前方上吸（北）對方的出
 拳，這叫「掤」（圖138）。

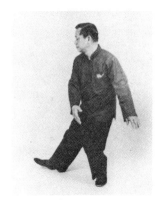

137 上步

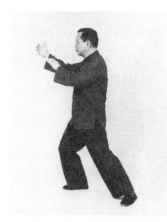

138 掤

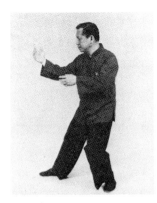

139 攦

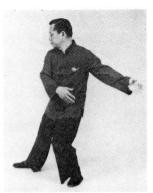

140

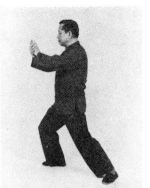

141 擠

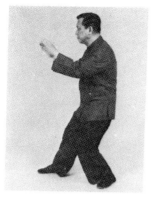

142

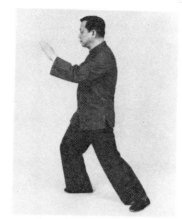

143 按

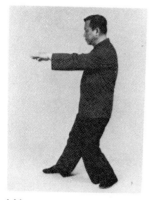

144

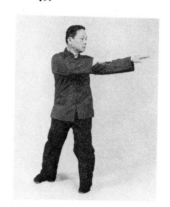

145

3. 接着，重心移向左足，而以左手抓住對方左手，並向左側後方拉引，另以右手牽制對方左手的肘關節，這便是「搋」（圖139）。

4. 重心移置左足之後，雙手即因搋的餘勢而流向左側後方（圖140），接着，將重心改移至右足，而將左掌掌心貼住於右掌掌根，然後以雙手來推押對方，這便是「擠」（圖141）。

5. 其次，將重心移回左足，並放開重疊的雙手而收回於胸前，然後重心移向右足而以雙手推押對方胸部，這便是「按」（圖142、143）。

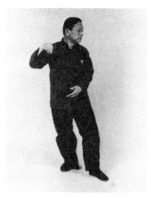

146

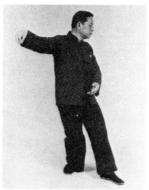

147

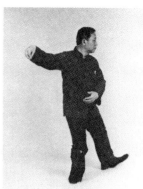

148

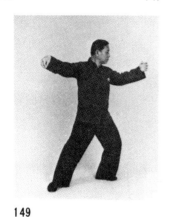

149

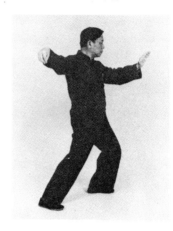

150 單鞭

6.　雙手保持原狀而重心移回左足，並浮起右足趾尖而左轉腰部，
　　雙手則隨着上身由左側（西）盡量向後方（西南）旋轉（圖144
　　、145）。

7.　腰部不能再旋轉時，重心即移回右足，然後右手五指成束而放
　　在右肩前，左手則掌心向上而放在右腰前面（圖146）。

8.　左轉腰部而將身體方向由西南改向左正面（南），然後利用其
　　餘勢將下鉤手直接推出（西北）（圖147）。

9.　左足向前踏出於右和和肩寬平行線上，右下鉤手即保留於原位
　　置，然後將重心移向左足而以左手吸起由前方攻來的對方之手（
　　圖148、149）。

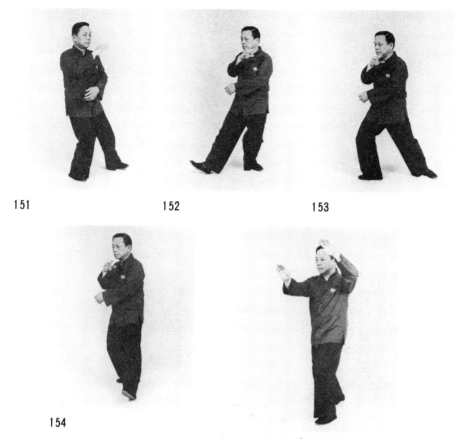

151

152

153

154

155 玉女穿梭⑴

10. 重心移置左足之後，左扭腰部而右足趾尖朝向斜前45度（西南
 ），然後將左掌掌心朝向對方，這便是「單鞭」（圖150）。

29 玉女穿梭

1. 由前項姿勢將重心移至右足，並浮起左足趾尖而旋轉腰部於右
 側後方。左手則移向右肩脇下，而右手掌心即朝向面部，上身即
 向西北（圖151）。

2. 重心移至左足，並把右足移向右側（東）約10公分而移重心於
 右足（圖152、153），然後再把左足大為踏出於右足和肩寬平

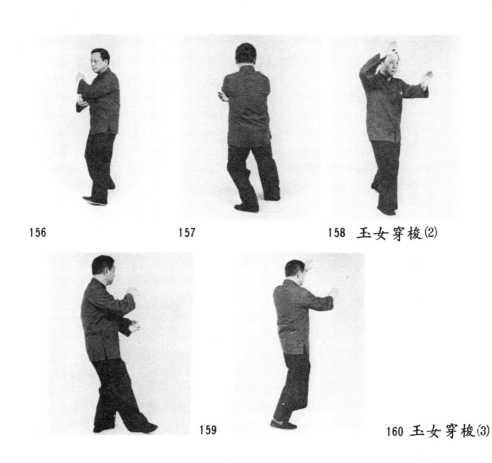

156　　　　　　　　157　　　　　　　158　玉女穿梭⑵

159　　　　　　　160　玉女穿梭⑶

行線前方（西北），接着，以左手上吸對方出拳，並將重心移向
左足，然後左扭腰部而以右掌掌心推押對方的胸部，這便是「玉
女穿梭」（圖154）。

3.　重心移至右足，左足趾尖即上浮而把腰部由右側向後方（東南
　　）旋轉。這時，右掌即移向左肘關節下方，而左掌掌心即朝向面
　　部（圖156、157）。

4.　接着，重心移至左足，並把右足向前大爲踏出於左足和肩寬平
　　行線（西南）上，然後把重心移向右足，而右扭腰部，並以右手
　　將對方的出拳向頭上右側推上，最後叩以左掌推押對方胸部，這
　　時，雙掌掌心都朝向對方（圖158）。

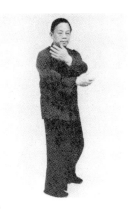

161

162

5.　重心移至左足，左掌即放在右手肘關節下方，右掌則朝向自己面部，右足移向左側約30公分而重心移至右足，然後把左足向前方（東南）大爲踏出於右足和肩寬平行線上，並將重心移至左足而以左手上吸由前方（東南）攻來的手，接着，左扭腰部而以右掌推押對方的胸部（圖159）。

6.　重心移至右足，右掌放在左手肘關節下方，左掌掌心朝向自己面部而浮起左足趾尖，然後把腰由右側轉向後方（西北），直到不能再轉腰時，將重心移向左足、右足即向前方踏出於左足肩寬平行線上（東北）。然後將重心移向右足，並以右手上吸由前方攻來的對方拳於頭上右側，接着，右扭腰部而以左掌攻打對方胸部，這時

163　玉女穿梭(4)

164　左棚

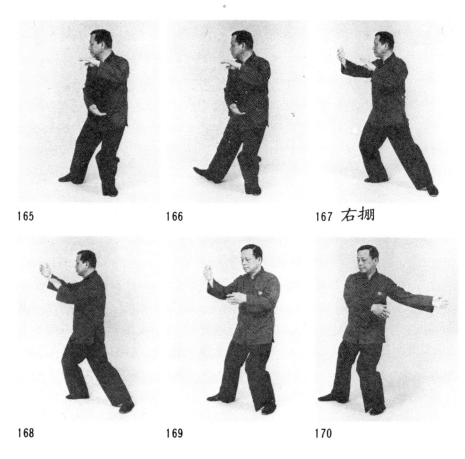

165 166 167 右掤

168 169 170

，左足趾尖也隨着腰扭而轉向右側，並朝向於北（圖 161、 162
、 163 ）。

30 攬雀尾

1. 由前項姿勢浮起右足踵，並左轉腰部而使身體改向西，右掌掌
 心向下而放在右肩前，左手則掌心向上而放在右腰前方。接着，
 把左足向前踏出於右足的肩寬平行線上（西），並將重心移向左
 足而用左手上吸前方，然後右掌掌心向後而放下於右膝旁（圖
 164 ），這便是「左掤」。
2. 浮起右起踵而將重心完全移至左足，並右轉腰部而左掌掌心向

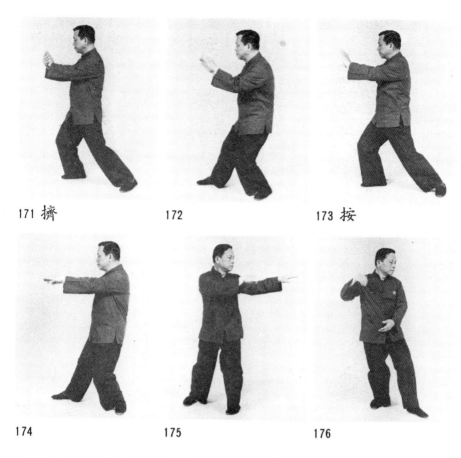

171 擠　　　172　　　173 按

174　　　175　　　176

　　下置於左肩前方，右掌掌心即向上而放在左腰前方（圖165）。
接着，右足向前足底長度，重心移向右足而以右手上吸由前方（
北）攻來的拳，這時，左掌掌心向下而保持約20公分距離來跟隨
着右掌（圖166、167），這便是「右掤」。

3.　其次，以左手抓住對方左手，另以右手牽制對方左手肘關節，
　　然後將重心移向左側後方的左足而予以拉入，這就是「攦」（圖
　　169、170）。

4.　左手掌心貼住於右手掌根，然後將重心移向右足而用雙手推押
　　對方，這便是「擠」（圖171）。

5.　重心移至左足而收回雙手，再把重心移向右足而以雙手押制對

177

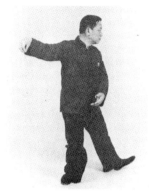

178

方的胸，或腕部（圖172、173），以上第1項到第5項的掤、攦、擠、按等四種技法，叫做「攬雀尾」。

31 單鞭下勢

1. 雙手保持原狀而重心移至左足，右足趾尖即浮起而把腰向左側後方（南）旋轉，雙手也隨着上身一齊移向左側後方（圖174、175）。旋腰盡底於左側後方（西南）時，重心移回右足，右手即以右下鈎手而放在右肩前，左手掌心即向上而放在右腰前（圖176）。

2. 浮起左足踵而左轉腰部，並以右下鈎手出擊（西北），然後把左足由趾尖向前（南）大爲踏出於右足和肩寬平行線上（圖176、178）。

3. 保持右下鈎手而重心移向左足，並以左手上吸由前方攻來的拳，然後左扭腰

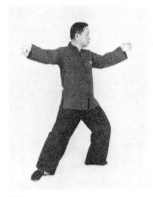

179

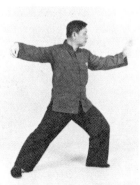

180

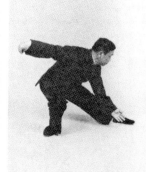

181

而使左掌心向對方，並把右足趾尖
向左側旋轉45度（西南）（圖179
、180）。

4. 接着，浮起右足趾尖而轉向右側
45度（西），並把重心移向右足而
旋轉左足趾尖於右側45度（西南）
，然後收回左掌而由左側大腿內側
放下腰部於地面，並向下攻擊（圖
181）。

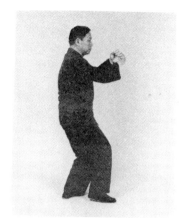

32 上步七星

182 上步七星

　　以前項姿勢，把左足趾尖向左側旋轉90度（東南），並將重
心移向左足，而右足趾尖輕置於左足前方和半肩寬的平行線上地面
，同時，以左手和右手上吸而在胸前，以右拳朝向外側做十字手，
然後雙拳拳眼朝向自己（圖182）。

33 退步跨虎

　　由前項姿勢，把雙拳改為手掌而左掌掌心向下，右掌掌心即向
上而放在下方，然後把右足向右側後方（北）大為退一步而移重心

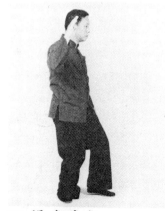

183 退步跨虎

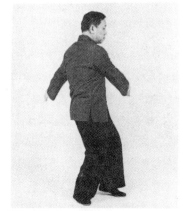

184 轉身

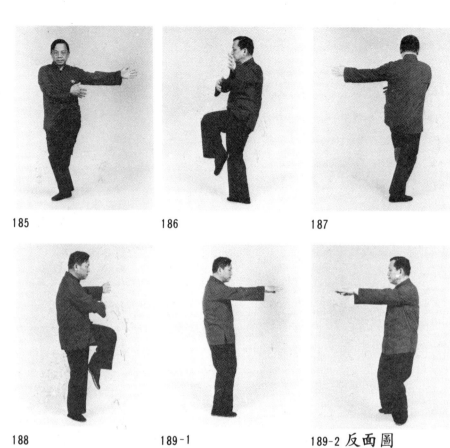

185　　　　　　　　186　　　　　　　　187

188　　　　　　　　189-1　　　　　　189-2 **反面圖**

於右足，接着，左掌向後方而放在左腿旁，右掌即由右側後方大描
圓弧而提升於右耳旁，然後採取掌心向前的姿勢。左足即收退右足
同時後退約10公分，並把趾尖輕置於地面，這便是「退步跨虎」（
圖 183 ）。

34 轉身擺蓮

1.　由前項姿勢左扭腰部而右掌掌心朝向身體，並放在左腰前面，
　　左掌掌心則向外，而在左側跟右手和斜向形成平行，然後以右足
　　趾尖爲軸提起左足，接着，把左手用力自左（東）向右（西），
　　再由後方（北）向前方（南）旋轉 360 度，身體也隨着餘勢而和
　　手一齊旋轉（圖 184 、 185 、 186 、 187 、 188 ），這便是「轉

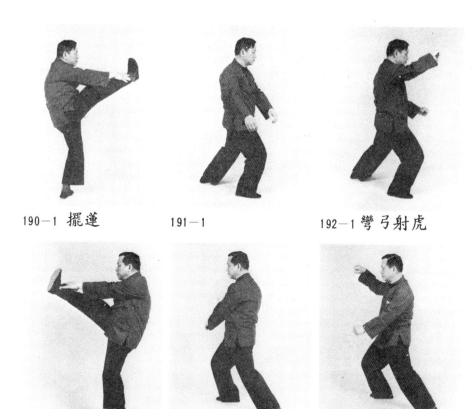

190－1 擺蓮　　　191－1　　　192－1 彎弓射虎

190－2 反面圖　　191－2 反面圖　　192－2 反面圖

身」。當一旋轉終了之後，雙手流向於前方（南）而掌心向下成爲平行狀，左足即稍移滑至右足的左側（圖189－1，189－2）。

2. 其次，重心完全移置左足，雙手即保持原狀，右足即由左側向前方（南），然後由右側大描圓弧而給予旋踢，這便是「擺蓮」。右足的旋踢要使右足能輕觸於指尖才行（圖190－1，190－2）。

35 彎弓射虎

1. 由前項姿勢把右足拉上於左足旁，並把右掌掌心向體而放在左腰前，左掌掌心即向下而放在左側斜下方。其次，右足踏出於右

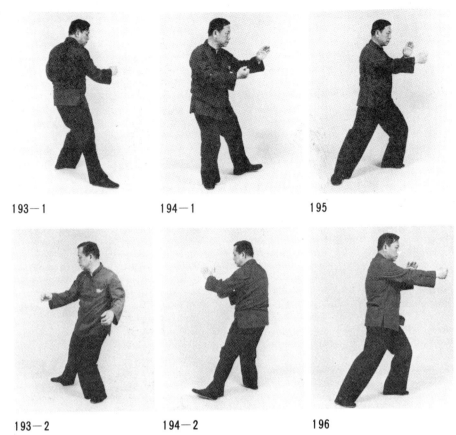

193—1　　　　　194—1　　　　　195

193—2　　　　　194—2　　　　　196

斜前（西西南），並改變雙掌爲拳而移向右側後方（圖191─1
、191─2）。

2.　接着，左扭腰部而以雙拳在右側後方描圓弧之後，以左拳攻擊
　　對方的心窩，另以右拳攻打對方面部，這便是「彎弓射虎」（圖
　　192─1、192─2）。

36　進步搬攔捶

　　　以前項姿勢，將重心完全移置右足，並提高左足約五公分，然
後再把重心移至左足，而左拳改爲掌，並把對方攻來的左手拉向於
左側後方，然後以右手牽制對方的肘關節（圖193─1、193─2
）。其次，右扭腰部而重心移向右足，並以右手拳背由上押制對方

197

198 如封

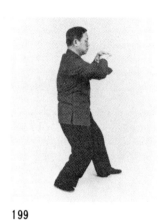

199

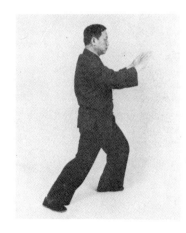

200

似閉

攻來的右手（即「搬」），然後將左足向前（南）踏出於右足的肩
寬平行線上，另以左掌押制對方右手的上腕部（即「攔」）（圖
194－1、194－2），接着，重心移向左足而以右拳攻擊對方胸
部（即「捶」）（圖195、196）。

37 如封似閉

1. 由前項姿勢將右拳改爲掌，並將左掌掌心向上而貼置於右手肘
關節，其次，隨着重心移回右足同時，右掌掌心朝向身體並拉靠
胸前，左掌即由右手肘關節向手腕予以上移，並把雙手掌心朝向

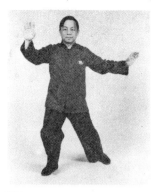

201

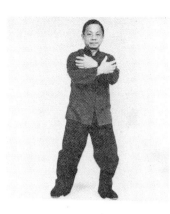

202 十字手

203

204

身體而做十字手，這便是「如封」（圖197、198）。

2. 接着，放開雙手而重心移至左足，雙掌掌心即向對方而押制對方的胸，或腕部，這就是「似閉」（圖199、200）。

38 十字手

1. 由前項姿勢，把重心移至右足，左足趾尖浮起而右扭腰部來改變身體於右側（西），左足趾尖即向右（西），而以雙手在左右大描圓圈，雙掌掌心即朝下而放下，重心即移至左足而在腹前交叉雙手，並將右足收回於左足的右側肩寬，然後將右手放在左手外側而做十字手（圖201、202）。

2. 其次，雙掌徐徐放下，並恢復於第一項的渾元樁姿勢（圖203、204）。

第6章　太極拳的技法

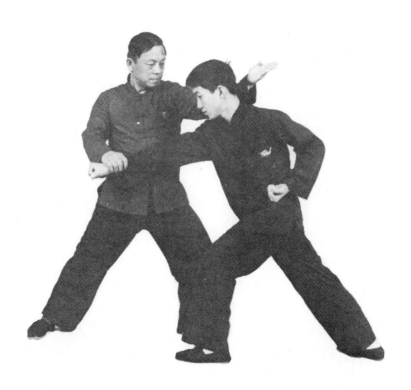

1 渾元椿

　　採取自然體。當對方以右手攻擊胸部時，以右手把對方右手撇開右側後方來抓住，並將重心移向左足，而右扭腰部，然後以左拳拳背打擊對方的肋骨（圖1、2）。

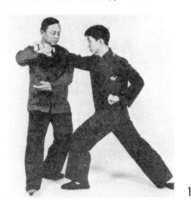

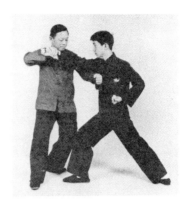

2 掤

1. 楊家太極拳的使用法

　　採取自然體。當對方以左手攻擊脚部時，先把左足後退一步，另以左手抓住對方左手，並引向後方，然後以右手上吸對方的左腕根部。當以此動作牽制對方之後，即可轉入於推押，或拉引的動作

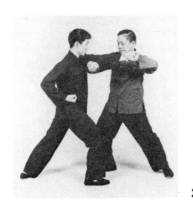

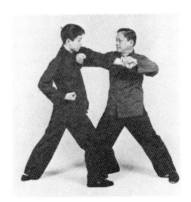

（圖３、４）

2. 郝家太極拳的使用法

　　採取自然體。當對方以左手攻擊胸部時，收退左足而以左手的「掤」來上吸對方的左手（圖５），然後扭腰而把對方左手拉向左側後方，接着，以右拳攻打對方的脇下（圖６）。

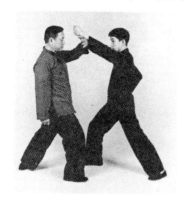
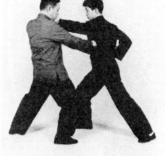

5

6

　　當上吸對方攻來的左手時，感到對方的攻勢並不強者，以左掌抓住對方左手而向左側下方拉引同時，踏出右足一步而以右掌打擊對方顏面（圖７、８）。

3. 鄭子太極拳的用法

　　採取自然體。對方以左手攻擊胸部時，以左手的「掤」來上吸

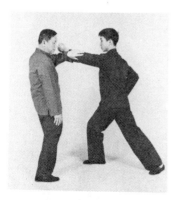
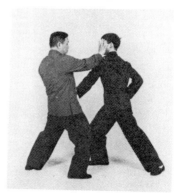

7

8

對方的左手，同時收回左足而以右掌貼住對方左肩（圖9－1、9－2）。當對方感到失勢的瞬間以「發勁」來推開對方（圖10）。

採取自然體時，對方以左手攻擊胸部，這時，要左扭腰部而以左手的「掤」來上吸對方的左手肘關節，然後踏出右足於斜前，並

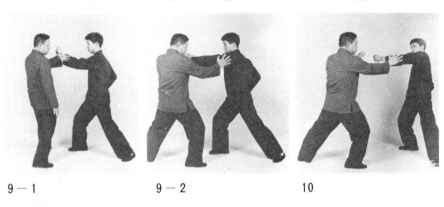

9－1　　　　　　　9－2　　　　　　　10

且旋轉粘貼於對方的左掌，接着，以左掌掌心貼住於對方左腕肩附近的瞬間「發勁」，以推開對方（圖11、12）。

3 攦

本節中屬於護身術的技法暫予保留外，僅介紹最具效果的兇猛

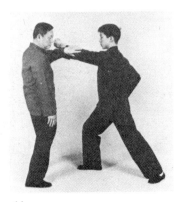

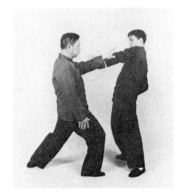

11　　　　　　　　　　　　12

技法於次。

1. 採取自然姿勢。對方以左手攻擊胸部時，收回左足，並以左手把對方的手腕向左側後方強拉，然後以右手肘貼置於對方的左手肘關節上面，並利用腰部的左轉力來把對方的手腕扭轉於對方的內側下方同時，以右手肘來強予押折對方的肘關節（圖13－1、13－2、14－1、14－2）。

2. 對方的手臂粗壯有力時，可能不易折曲肘關節，所以不妨將左手向後拉引，然後瞬間以右拳拳背來攻擊對方的臉部（圖15－1、15－2）。

3. 兇漢以右手攻擊胸部時，右足後退半步，並以右手撇開對方右

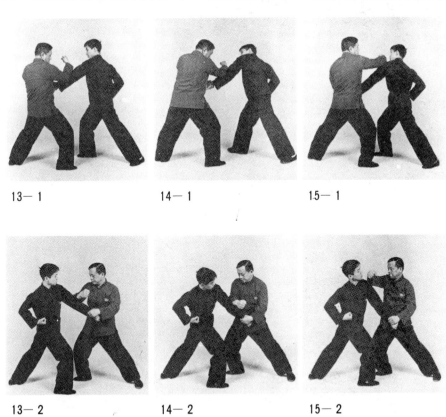

13－1　　　　14－1　　　　15－1

13－2　　　　14－2　　　　15－2

手，然後由對方右手下方以左手手刄往上攻擊對方的脇下（圖16）。如對方的突擊迅速時，以右手拉引對方的右手，並以左手手刄從後方力打對方的勁肌（圖17）。如果此技效果不大，則將左手手刄改爲掌，並貼住於對方的後頭部，然後以右掌來強打對方臉部（圖18）。

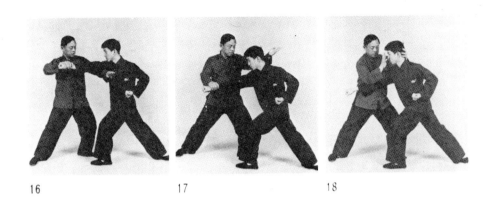

16 17 18

4 擠

拉、推，或交戰中對方處於劣勢時，突然間靜止而體勢崩潰時所使用的技法。是以單手的掌背貼住於對方動作的中心點，然後將另手置於手掌而將對方予以推開（圖19、20）。

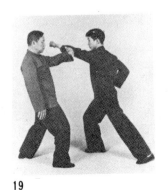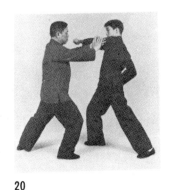

19 **20**

5 按

　　對方以肘攻擊時（圖 21），迅速收退單足，並以雙手牽制對方
的肘關節，然後藉對方劣勢的瞬間，以雙掌推開對方（圖 22 ）。

　　如對方重叠雙掌而以「擠」攻擊時，收退單足而以雙掌牽制對
方雙腕，然後藉對方劣勢的瞬間，猛力推開對方（圖23、24、25

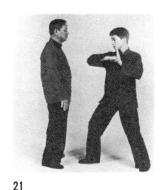

21

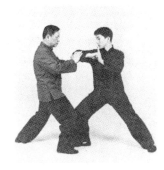

22

）。

6 單鞭

1.　　對方以左手攻擊胸部時，以右手撇開於右，並用右下鈎手（
　　右手五指成束而向下）來拉靠，然後左足踏出而以左掌貼住於對

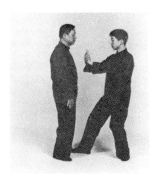

23

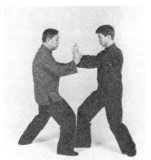

24

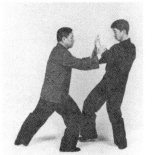

25

方胸部（圖26）。

2. 對方以左手攻擊胸部時，以左手向左撇開，並以左下鉤手拉靠，然後踏出右足而以右拳拳背打擊對方的左脇下方（圖27－1、27－2）。

7 提手

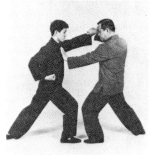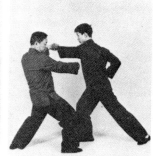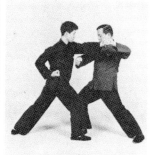

26 27－1 27－2

1. 對方以左手出擊時，左足後退半步，並以左手向左撇開對方的手腕而抓住，然後以右掌貼住於對方的肘關節外側，而押折對方的肘關節（圖28－1、28－2）。

2. 對方以左手出擊時，左足後退半步，並以左手向左撇開對方的手腕而抓住，然後以右手抓住對方的手臂，而向左側後方用力拉

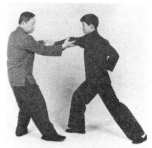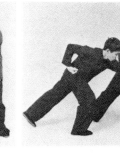

28－1 28－2 29

倒（圖 29 ）。

8 靠

出擊的右手被抓住而拉入於對方的右側後方，因此，必須大爲踏出右足而以右肩撞擊對方胸部（圖 30 、 31 ）。

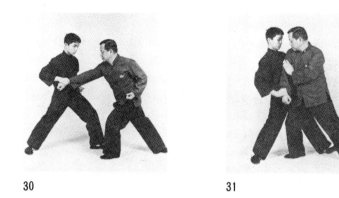

30 31

9 白鶴亮翅

1. 對方以左手攻擊上段，並用右足踢腰時，右足收退半步而重心移置右足，然後以右手上撥對方的左手，另以左手把對方的踢脚

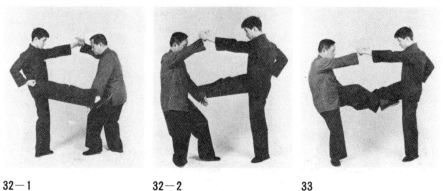

32—1 32—2 33

向左側撤開，並以左足踢對方的大腿（圖32－1、32－2、33）。

2. 對方以右拳攻打臉部時，以左手撥開，並以撥開的左手手掌來打擊對方的顏部，然後以右足上踢對方的大腿（圖34、35）。

3. 採取「白鶴亮翅」姿勢之後，對方以左右雙手攻擊胸，或顏部

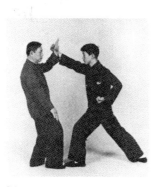 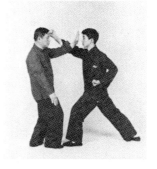

34 35

時，以左右雙手交互從上方撤落對方的攻擊手部，然後以不具重心的左足來力踢對方（圖36、37、38）。

10 摟膝拗步

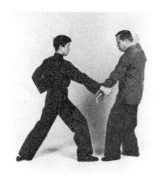 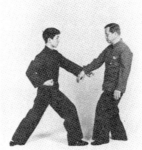 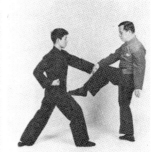

36 37 38

1. 對方以右拳攻擊下段時，收退右足而以右手撇開對方的右拳，然後以左拳貼住對方的頷部（圖39）。
2. 對方以右足踢攻時，收退右足而以右手撇開對方的右足，然後以左拳攻擊對方的脇腹（圖40）。

11 手揮琵琶

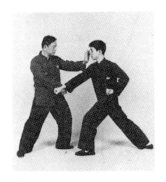 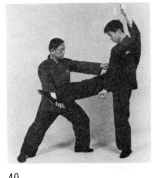

39 40

1. 對方以右手出擊時，右足後退半步而以右手抓住對方的手腕，並以左掌貼住於對方的肘關節，接着，要推開對方，或是要押折對方的肘關節（圖41－1、41－2、42）。
2. 「穿化掌」的活用（郝家太極拳圖解照片參照）

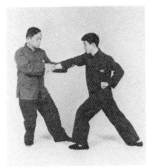 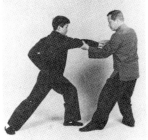 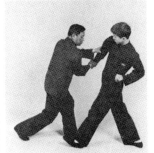

41－1 41－2 42

把對方出擊的右手以「手揮琵琶」來抓住（圖43－1、43－2），然後將重心移向左足而扭腰中推上對方的右腕（圖44），接着，將右足踏入於對方的雙足之間，而以右手肘攻擊對方的肋骨（圖45），其次，以左手把對方的右手移落於外側下方，同時以右拳拳背打擊對方的顏部（圖46－1、46－2）。

12　搬攔捶

1.　對方以右拳強擊胸部時，右足退後半步，並以右拳拳背來抑制對方右手，這就是「搬」。接着，對方以左手出擊時，以左手由

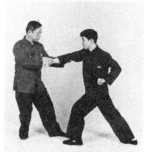

43－1

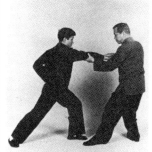

43－2

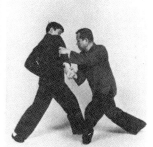

44

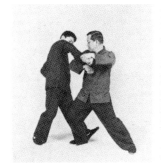

45

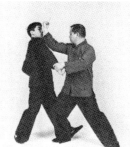
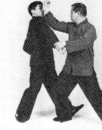

46－1

46－2

上押制，並向左側下方撇開，這就是「攔」。又，將對方的左手向左側下方撇開而扭腰同時，以右拳攻擊對方脇腹的，叫「捶」（圖 47、48、49）。

2.　對方出擊的右拳特別強烈時，右足收退半步而以左右雙手由上押制對方右手（右手以手腕背部，左手即以手腕），然後左轉腰部而把對方右手撇落於左側下方，並踏出右足一步而以右拳攻擊對方下腹。

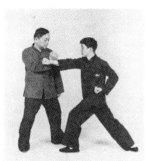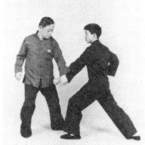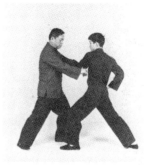

47　　　　　　　　48　　　　　　　49

13　如封似閉

1.　出擊的右手被對方右手抓住時（圖50-1），右手收回而以左手掌來押制對方的右掌，並右扭腰部而以被抓住的右手手叉來打擊對方右手的手腕關節（圖50-2、50-3），當對方處於劣勢瞬間以右手抓住對方的右手手腕，並以左掌貼置於對方的右腕上部而予以推開（圖50-4、50-5）。

　　圖51-1、51-2、51-3、51-4　為上述動作的反面圖。

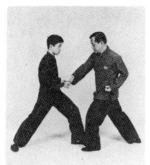

50— 1

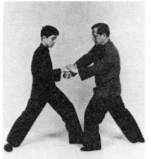

50— 2

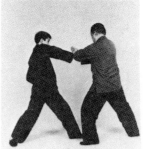

50— 3

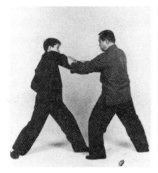

50— 4

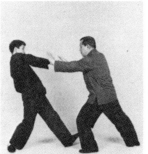

50— 5

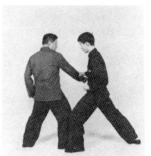

51— 1

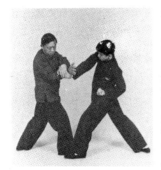

51— 2

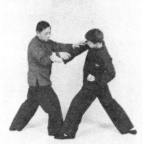

51— 3

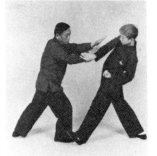

51— 4

2. 出擊的右手被對方左手抓住時（圖52），隨即右扭腰部而以左掌押制對方左掌，並以左掌四指絞緊對方左掌掌腹（圖53）。其次，左轉腰部而踏出右足，並把對方左手的手腕押曲（圖54－1、54－2、54－3）。當對方疼痛不堪時，右手貼置於左肩而予以推開（圖55、56）。

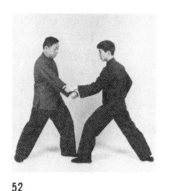

52

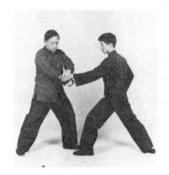

53

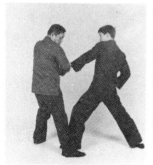

54－1

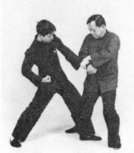

54－2

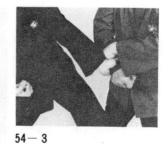

54－3

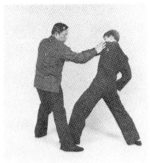

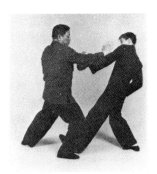

55　　　　　　　　　56

14 十字手

1. 以成爲十字的雙手擋受重大的攻擊（圖57）時，以靠近於自己的左手來抓住對方出擊的左手，然後踏出右足而以右拳拳背打擊對方的肋骨（圖58）。

2. 十字手的連續技

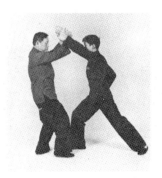

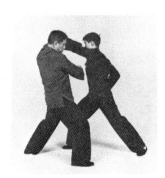

57　　　　　　　　　58

左足後退半步而擋受對方揮打下來的右蓋拳（圖59）。接着，以靠近自己的右手來拉向對方的右手，然後踏出左足而以左手肘來打擊對方的脇下（圖60）。另則，拉下對方右手而以右拳拳背來打擊對方的顏部（圖61）。其次，右手移向後方而以左腕緊束對方脇下，並以右足膝蓋攻擊對方的下腹（圖62、63），接着，放下右足而以脚踵踏住對方的足背，然後以左掌推開對方的顎部（圖64）。

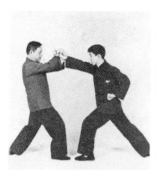
59

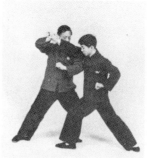
60

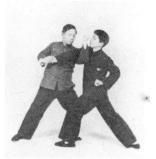
61

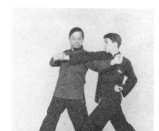
62

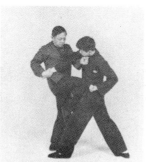
63

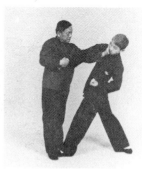
64

15 抱虎歸山

1. 以右手向右撇開對方攻擊下段的右手，然後以左掌貼置於對方的顏部（圖 65）。對方把重心移至後足而閃避左掌的攻擊之後，重心再度移向前足，而以左拳打擊臉部時，以左手向左予以撇開而抓住手腕，另以右手握住對方的上腕部，然後向左側後方猛烈拉倒（圖 66 、 67 、 68 ）。

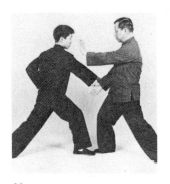

65

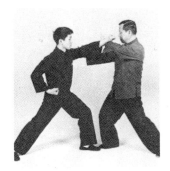

66

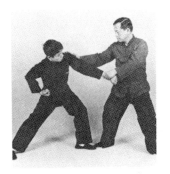

67

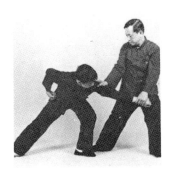

68

2. 對方以雙拳強擊胸部時，左足退後一步，並以雙掌由下方上吸
 對方雙拳，然後用力將對方雙手拉向左右後方同時，以左足膝蓋
 攻擊對方胸部（圖69、70、71）。

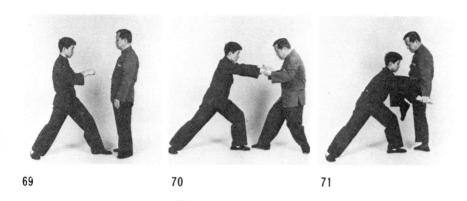

69　　　　　　70　　　　　　71

16 肘底看捶

1. 對方以右拳攻擊中段時，以右掌由上押制，並向右撤開，然後
 以左拳，或左掌掌指來攻擊對方的喉部（圖72、73）。

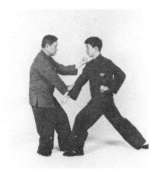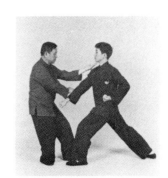

72　　　　　　　　　73

2. 對方以左手攻擊上段時，以左手向左側撇開，並予以抓住（圖74、75），然後踏出右足，而用右拳打擊對方的脇下（圖76－1、76－2）。

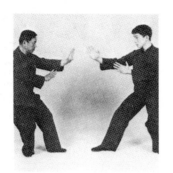

74

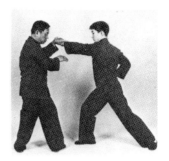

75

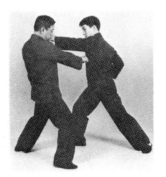

76－1

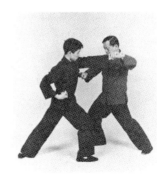

76－2

17 倒攆猴

　　出擊的左手被對方的左手抓住時，左扭腰而後移左足，並以右掌貼置於對方的顏面（圖77、78）。如想給予對方強烈打擊時，左扭腰而後移左足的瞬間，以左手反握對方的左手（圖77、79）。

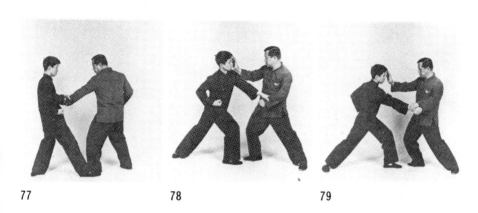

77　　　　　　　　78　　　　　　　　79

18 斜飛式

1.　右足後退一步而攻擊上段的對方右手，向右撇開並以右手抓住（圖80），然後左扭腰部而以左手把對方的右肩脇下予以向斜上

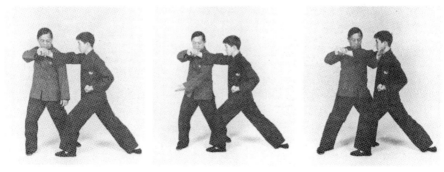

80　　　　　　　　81　　　　　　　　82

方向切入（圖81、82）。

2. 對方以左拳攻擊中段時，收退左足而以左手撇開對方左拳似的予以抓住，另以右手手双沿着對方左手而予以切入對方喉部（圖

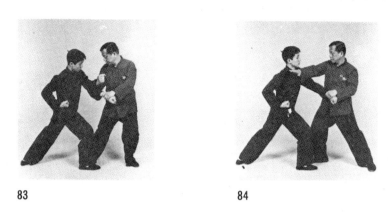

83 84

83、84）。

19 雲手

1. 攻擊上段的對方左手予以向左側撇開似的以左手抓住，然後踏出右足而以右拳拳輪來打擊對方的側腹（圖85）。

2. 對方出擊的右拳以右手上吸而抓住（圖86），然後右扭腰部而

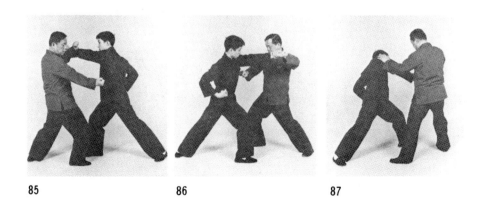

85 86 87

踏出左足，並以左掌貼住於對方的右肩（圖87）。

3. 　對方以右拳攻擊中段時，左足收退而以雙手做十字，並上吸對方的右拳（圖88），然後右扭腰部而以右手抓住對方右手，並踏出左足而以左掌貼住於對方右肩來予以推倒（圖89）。雲手就是

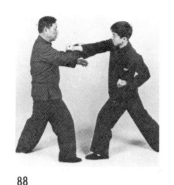

88

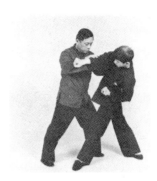

89

扭腰而旋轉雙手的攻擊和防禦的方法。

20 單鞭下勢

　　出擊的左手被抓住（圖90）時，重心移向後足而迅速採取低腰姿勢（圖91）。如果對方仍然不放開所抓住的手，則改用下述的「金雞獨立」技法。

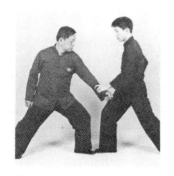

90

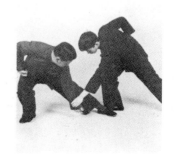

91

21 金鷄獨立

　　爲了要脫離被抓住的左手而使用前項的「單鞭下勢」技法，但對方甚強而無法拉開時，不得不用右足來踢開地面，並以左手推押對方的胸部（圖92、93），然後以右足膝蓋上踢對方的大腿（圖94），接着，右足底面撞地面而藉其餘勢以右掌貼住於對方臉部（圖95）。

22 左右分脚

　　對方出擊的左手以左手向左撤開似的予以抓住，並以右腕貼置於對方肘關節來加以牽制下拉向左側後方（圖96）。當對方收回左

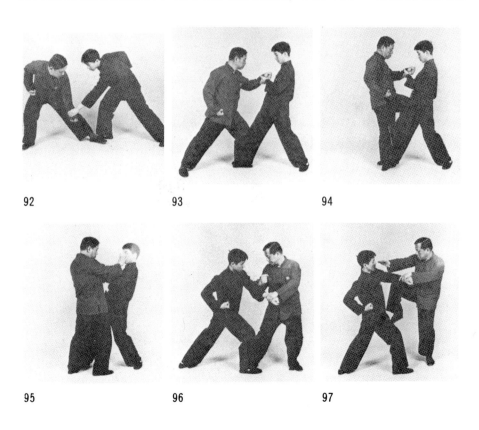

92　　　　　　　　93　　　　　　　　94

95　　　　　　　　96　　　　　　　　97

手時，以右手手刃打擊對方的顏面，並以右足趾尖攻擊對方下腹（圖97）。

23 轉身蹬脚

1. 對方由後方攻來時，轉身同時拉起後方的右足而成爲左足一脚站立，並以右手撇開對方出擊的右手，然後以右足貼置於對方的膝蓋（圖98、99、100）。

2. 「轉身蹬脚」的變化技方面，如對方由後方攻擊時，右足向前半步而成爲右足一脚，然後將身體由右側旋轉而以左足踢開在後方的對方脇下，並以左右雙手把對方出擊的右手向右側撇開而予以抓住（圖101、102）。

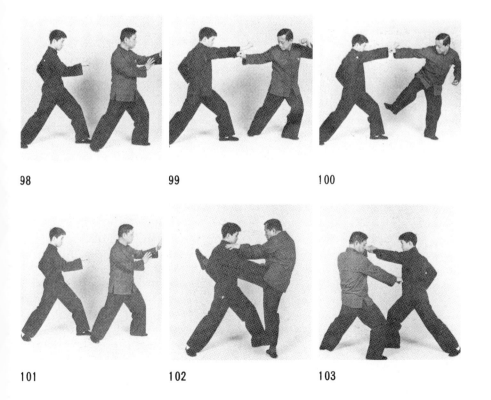

98　　　　99　　　　100

101　　　　102　　　　103

24 進步栽捶

1.　對方以左拳攻擊胸部時，以左手向左撇開而予以抓住，然後踏出右足而用右拳打擊對方的下腹（圖103 ）。

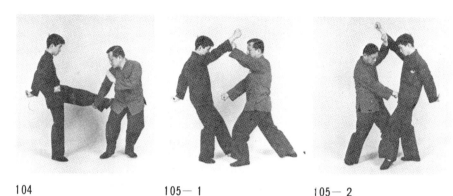

104　　　　　　　105－1　　　　　　105－2

2.　以右手的上鉤手（五指成束向上）撇開對方踏來的左足時，對方則趁機用右拳攻擊臉部。這時，左足向前踏出而以左手上吸對方右拳，然後以右拳打擊對方的下腹（圖104 、105－1 、105－2 ）。

25 玉女穿梭

1.　對方以左拳攻擊上段時，以左手向斜上撥開，然後踏出左足而

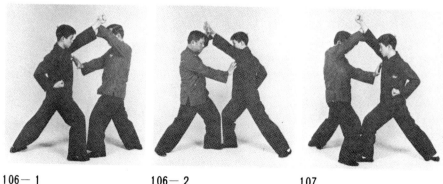

106－1　　　　　　106－2　　　　　　107

以右掌打擊對方的胸部（圖106－1、106－2）。

2. 對方揮拳由上打擊頭部時，踏出右足而以右手擋住，然後以左掌打擊對方胸部（圖107）。

26 上步七星

1. 對方揮起右拳而由頭上打擊時，踏出右足而以雙手十字予以擋

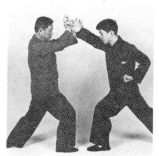
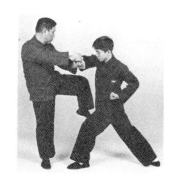

108 109

受，然後將對方右拳向右側撇落，並以左足踢上對方的大腿（圖108、109）。

2. 對方以強猛左拳攻擊上段時，右足踏出而以雙手十字來上吸對方左拳，並以靠近自己的左掌來把對方左手拉向左側後方，然後以右拳拳背打擊對方的左肩脇下，另以左足踢開對方的膝蓋（圖

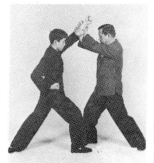
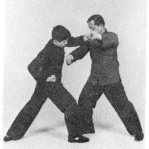
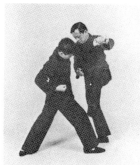

110 111 112

110、111、112）。

27 退步跨虎

　　對方以左拳猛擊上段時，左足後退半步而以十字手擋受之後，如果對方出擊過猛而無法予以反擊，則先把在前的右足後退一步，並放下十字手的雙手，然後把對方的左拳向下撇開，最後，即以左

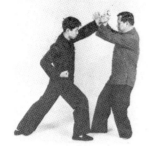
113

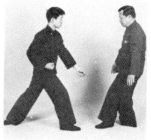
114

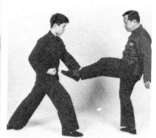
115

足上踢對方的下腹（圖113、114、115）。

28 擺蓮

　　右手，或雙手被對方抓住拉引時，重心移至左足，並以右足從左側向上旋踢，以便踢開對方握住自己手部的肘關節（圖116、117）。或者以右足旋轉上踢時，以右手反握對方的右手而以上旋

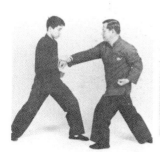
116

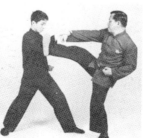
117

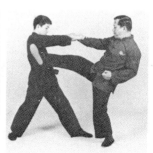
118

的右足來踢攻對方的脇下（圖118 ）。

29 彎弓射虎

1. 對方以右拳攻擊上段時，左足向左側斜前踏出，並以右拳撥開
 對方的右拳，然後以左拳攻擊對方的脇下（圖119 、120 ）。

2. 對方以右拳攻擊下段時，以右手由上向右撇開，然後把左足踏
 出於左側斜前，並以左拳打擊對方顎部（圖121 ）。

3. 對方以右拳強擊喉部時，右足後退一步，並以右手向右撇開而
 抓住對方右手，然後左掌貼置對方右肩而推開（圖122 、123 ）。

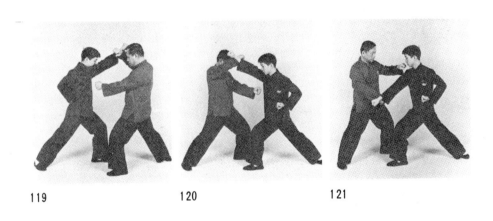

119　　　　　　　120　　　　　　　121

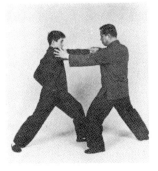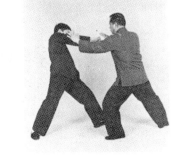

122　　　　　　　123

30 上步七星、退步跨虎、擺蓮、彎弓射虎的連續技

　　對方由頭上揮落右拳時，踏出右足而以十字手擋受（七步七星，圖124），對方又以右足踢攻大腿，這時，右足後退一步而以左手的上鈎手撇開對方右足並鈎住（退步，圖125），其次，左足踏出半步而以右掌打擊對方顏面（跨虎，圖126），對方則舉起右手而撇開自己的手並抓住，自己用右足由左側旋踢向上，而打擊對方的上腕部（擺蓮，圖127），接着，對方收退右手而以左拳攻擊上段，自己則以左拳上撥而將右足放下於右側斜前，然後以右拳攻擊對方的脅下（彎弓射虎，圖138）。

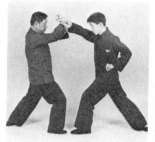
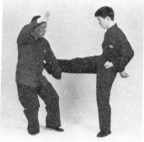
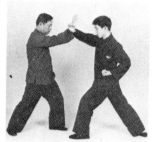

124　　　　　　　125　　　　　　　126

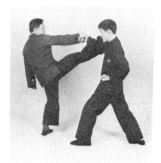
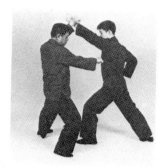

127　　　　　　　128

第７章　太極拳的推手

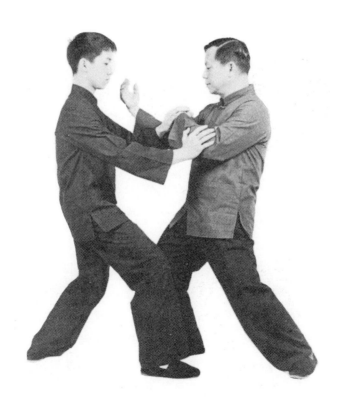

概　説

　　平日只要有練習太極拳之型的人，可以緩和身心的緊張，肌肉鬆弛，並且還可以強化神經系統、循環系統、消化系統、呼吸系統、內分泌系統等各器官機能，但如想眞正體會太極拳的主旨和意義者，必須和他人交手而互相推押、拉引、揉扭等練習，這種太極拳的推押、揉扭、拉引等動作，叫做「推手」。

　　「粘貼於對方而斜放對方的攻擊」即是太極拳法的主旨，所以「推手」的互推、互揉、互引等並不是力強者即是勝者，而是合乎要領的高等技巧才是勝利者。因之，不只要精通於「極揉」而不可反逆對方的攻擊，並適時擋受而予以流放最爲重要。但是流放的防禦和趁機突襲的機宜，則不可太早，也不可太遲。當對方的攻擊餘勢歸於零的瞬間，或對方的攻擊中止的瞬間，必須立即趁機予以反擊，否則立於防禦者無法獲得挽回劣勢的機會。「推手」，必須先深解理論依據，之後始可親自體會，因此，凡是對「推手」有興趣者，必須經常利用適當時間聚集在一起，互相練習「推手」才行。

　　推手的練習，首先以單手來接觸，以便保持正確姿勢來活動身體。以單手練習單推手時，應該要注意的是，第一、動作時，不可破壞基本姿勢，亦即重心移至右足或左足，或者腰部右轉、左轉時，重心移置的單足足底和頭頂連結線要跟地面大致保持於垂直的角度。第二、粘貼於對方的單手不可離開對方的手，對方動作的速度與自己相同，亦即對方前進快速，即自己要快速後退，反之，對方前進緩慢，自己也要緩慢後退。第三、對方的攻擊在右或左，都要藉肌膚來察覺，並以扭腰來閃開。亦即右攻時，向右轉腰而把對方的手拉向於右側後方。反之，左攻時，則將自己的手保持於粘貼對方的手，然後左轉腰部而把對方的手拉向於左側後方。

　　使用雙手來練習推手的「雙推手」時，第一、和對方接觸之自

己的手，要訓練至能預察對方的動向。第二、時時刻刻掌握對方移動中的中心點（出擊時，可以破壞對方平衡性的地方）。第三、要培養粘（上粘）、黏（粘着）、連（粘着而不離）、隨（不逆對方而順從對方，亦即和對方經常呼應）等習慣。

　　本書所介紹的「雙推手」是楊家太極拳的「定步推手」。如果要研習不移動腳步的「定步推手」之前，先練習移動腳步的「活步推手」時，總不會扭腰來閃避對方，而流於移動身體來閃避對方，結果，太極拳的進步大受影響。但是「定步推手」是屬於背水之陣的推手，所以不移動身體而利用扭腰來分散對方的攻擊，如此則將可得到真正的進步。

　　接着，在「推手」之後所介紹的「大擺」，是以相撞的「靠」，拉倒對方的「採」，碰面的「捌」，撞肘的「肘」等四種動作而成的。練習「大擺」的目的，是移動足部而變換身體方向和攻、防時，足部會隨時跟手活動等。

單推手

1　直線式

1.　在肩寬平行線上兩足分立，相對的甲乙則各出右足於前面合貼右掌掌背。當甲以右手推乙的右手時，乙即將重心移至左足，並右扭腰部而把甲的右手流放於右側後方（圖1）。甲的右掌掌心則推出中移向左側，而將掌心貼置於乙的右手（圖5）。接着，由乙加以反擊，乙將重心移向於前方的右足，並左扭腰部而右掌掌心朝向對方右手，然後推押（圖2、6）。甲即將重心移向後方的左足，並扭右腰部，而以右手把乙的右掌流放於右側後方（圖3、4）。

　　其次，足部位置不變，而以左手互相練習推、拉（圖7、8）

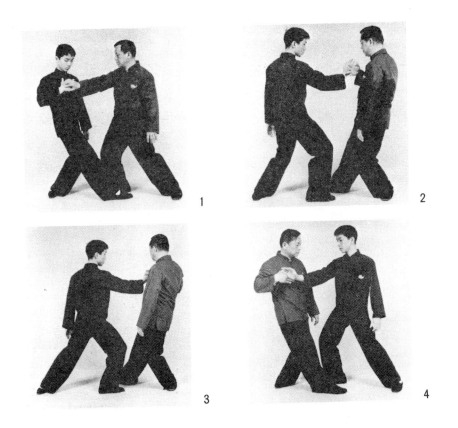

。接着，互出左足於前，而互相以左手，或右手來做推的練習。

2. 　復次，要練習腰部的左右旋轉動作。甲乙在肩寬平行線上對峙
　　，並互出右足於前而合貼右手掌背，然後不要僅互推對方的右側
　　而交叉推押對方的右側和左側。當推出時，重心要移向於前足，
　　而被推者則扭腰中將重心移向於後足，如果對此練習尚乏自信者
　　，不要採用左右左右的一定順序，而改爲左左右左右右和對方的
　　感覺、反應等練習則更好。

2　圓環式

1. 　對峙於肩寬平行線上的甲乙，互出右足而右掌掌背合併。甲即

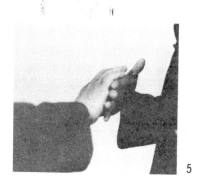

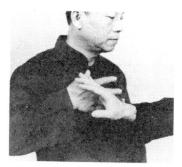

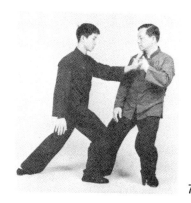

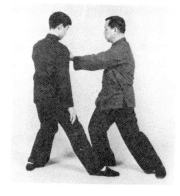

把重心移向前足，並把乙的右手從右側向前方，再向左側方向描
圓弧似的予以誘導（圖9、10、11）。乙即把重心移向後方右
足，並把右手粘貼於甲的右手狀態下，以右手將甲的右手從左側
向胸前，再由右側旋轉腰部而用右手描圓弧。當合併掌背的甲乙
雙手移向乙的胸前時，乙則採取主動權而以甲手由右側向前方描
圓弧，然後將重心移向前方的右足而推押甲手，二人則將重心移
動於前後而以右手重覆描繪圓弧。

2． 甲乙二人一面描圓弧而移動重心時，擁有推押主動權的甲，或
乙突然間突破圓弧線而推押對方的右側，或左側，或中央的直線
（圖12）。被推押的人則立即將重心移至後足，並將對方出擊

的手擋流於左側後方，或右側後方。接着，雙方都把所接觸的雙手動作恢復於圓環線上。

<div style="text-align:center; border:2px solid black; padding:10px;">

雙推手

</div>

1 基本動作

1. 掤

　　對方推押的雙手（按）以左手提升，並流於左側後方（圖13
－1、13－2、24　）。或以右手提升而流放於右側後方，這就是
「掤」。

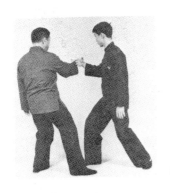

2. 摟

　　以「掤」而提升並流放於後方的靠近自己單手，如果流放於左側後方的左手以左手抓住時，則用右手來牽制對方的左手肘關節，然後再拉向於左側後方，這便是「摟」（圖14－1、14－2）。

3. 化

9

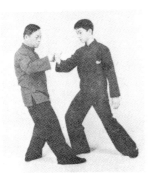

10

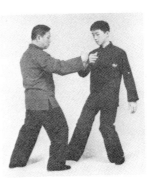

11

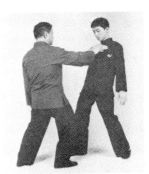

12

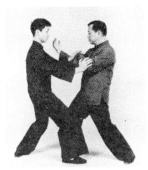 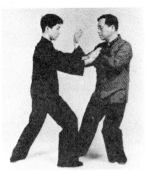 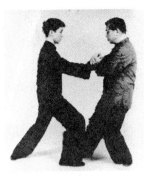

13－1甲的掤·乙的按　14－1乙的按·甲的攦　15－1乙的擠·甲的化

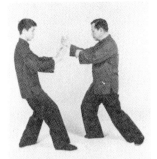 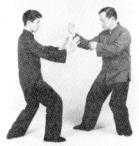 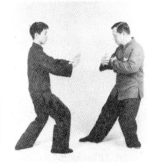

13－2　　　　　14－2　　　　　15－2

　　對方被「攦」拉入而以左手掌根貼住於右手掌心，並以「擠」推返時，用左右雙手來挾住對方的雙手（圖15－1、15－2、18、19），然後右扭腰部而在右側挾住對方雙手的推押來予以流放的，叫做「化」（圖20）。

4．按

　　雙掌重叠而挾住對方推押的「擠」，並予以流放時，對方即想收退身體，這時，要立即以右手貼置於對方右手手腕，並另以左手貼置於對方右手肘關節，然後將重心移向前足，最後即以雙手推押對方（圖21－1，21－2）。

5．擠

　　推押的雙手，對方即右扭腰部而予以擋放，並使用「攦」來拉

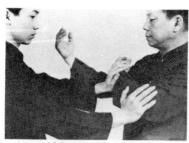
16 乙的按・甲的掤

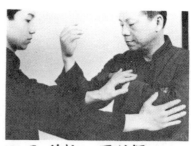
17 乙的按・甲的攦

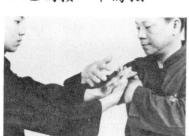
18 乙的擠・甲的化

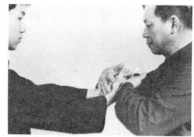
19 乙的擠・甲的化

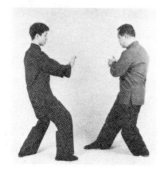
20 乙的擠・甲的化

向右側後方，這時尚未完全被拉入之前，將右掌掌根貼置於左掌掌心，然後以重叠的雙掌來推押對方，這就是「擠」（圖18、22－1、22－2）。

2 双推手的組法

1. 甲以掤、攦、化、按、擠的順序來練習正確的動作。乙即以按

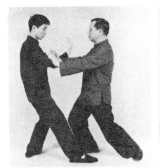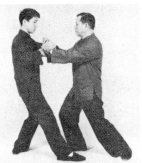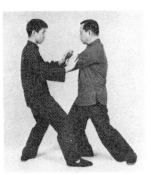

21－1 甲的按·乙的搌 22－1 甲的擠·乙的化 23－1甲的掤·乙的按

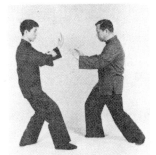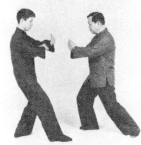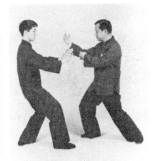

21－2　　　　22－2　　　　23－2

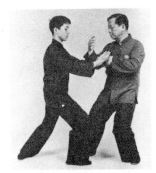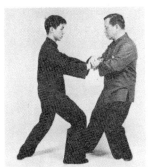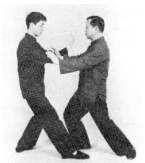

24 乙的按·甲的搌 25 乙的擠·甲的化 26 甲的按·乙的搌

、擠、掤、搌、化的順序來練習各動作。

2. 甲乙對峙於肩寬平行線上之後，互出右足於前，然後甲即以左手的掤來擋受乙的雙手之按（圖13－1、13－2、16）。

3. 乙的重心移向右足，而推押時，甲即把乙的按以左扭腰部而重心移向於後方的左足，然後將左手拉向左側後方而以右腕貼置於乙的左手肘關節來加以牽制，同時，把乙的左手拉向於左側後方，這便是甲的「搌」（圖14－1、14－2、17）。

4. 乙尚未被甲的搌完全拉入時，將左掌掌根貼置右掌掌心，然後以重疊的雙掌來推押甲的胸部（擠，圖15－1、15－2、18）。

5. 甲即以雙手挾住乙的擠之雙手，並右轉腰部而將乙的擠流放於右側（化，圖18、19、20）。

6. 乙的擠因被流放於甲的右側，所以身體要後移。甲即以追擊似的在乙之右手肘關節貼置左掌掌心，另在乙的右手手腕貼置右掌掌心，然後以推押身體似的要領來推押乙（按，圖21－1、21－2、26）。

7. 右手被甲的雙手按所牽制的乙，將重心移向後足，而右扭腰部，並將左腕貼置於甲的右手肘關節，然後以右手抓住甲的右手手腕，而拉向於右側後方（搌，圖26）。

8. 雙手的按被乙拉向於乙的右側後方的甲，則以右掌掌根貼置於左掌掌心，而用擠來反擊於乙（圖22－1、22－2）。乙則以雙手挾住甲的擠而流放於左側（化），然後以雙手的按來牽制甲的左手，並以身體來推押（圖23－1、23－2）。

9. 左手被乙牽制的甲，把重心移向後足，然後以搌來把乙的左手拉向於左側後方（圖24）。

10. 接着，甲即重覆化、按、擠、掤、搌、化等，乙則重覆掤、搌、化、按、擠、掤等動作。

11. 甲乙二人在推手中，對方未能適時配合時，如對方的動作瞬間停止，或中止時，對方失去平衡的瞬間，或對方的身體一部分僵

硬時，隨即趁機推開，或予以拉倒。

12 又，不要互出右足，或左足於前（即合步推手），而改爲右足
對左足，左足對右足（即順步推手）的推手練習亦可，楊家太極
拳在練習中，只用「合步推手」，但另外練習「順步推手」，則
對實戰上頗有助益。

大 攦

大攦是以「採、挒、肘、靠」等四種動作而組成。「採」，即
是把對方出擊的手予以抓住而流放於右側後方，或左側後方，或將

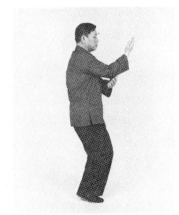

27
搭手

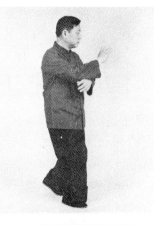

28

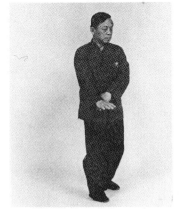

29

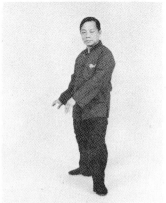

30 採

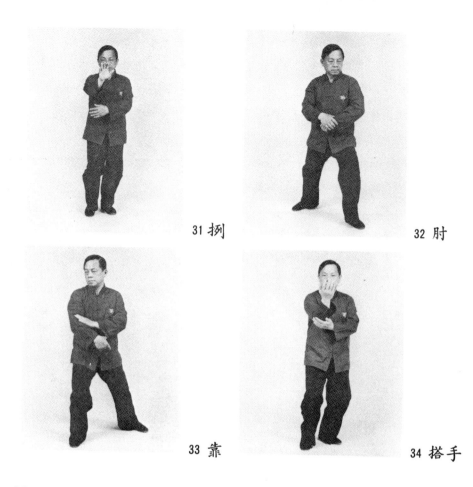

31 挒　　　　　　　32 肘

33 靠　　　　　　　34 搭手

對方予以拉倒。「挒」，即是以掌貼置於對方臉部，「肘」，即以肘貼住於對方的心窩或脇下，「靠」，即以肩來撞擊對方身體要害之意。

1　基本動作

1.　決定東西南北的方位，如向西站立時。

2.　搭手（拼手）

　　左足踏出一步，並以右手由右側後方揮起，然後放在胸前，右足則拉靠於左足旁，並將右足趾尖輕置於地面。左掌掌心向上而放

35

36 採

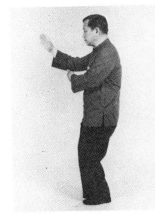

37 挒

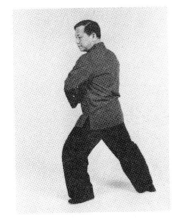

38 肘

下右手肘關節下方，然後將右掌掌心朝向自己臉部（圖27）。

3. 採（拉入）

　　重心移至右足，左足踵浮起而向左側後方旋轉45度（東南），然後將右足由後方（東）向左側（南）收退一大步，並將右掌掌心向下而以右掌把右手藉右扭腰由前方（西）向後方（東），然後再向左側（南）拉入（圖28、29、30）。

4. 挒（貼面）

　　接着，右足靠近於左足旁，而趾尖輕置地面，並以右手從後方揮起而以右掌掌心來打擊前方（北）的對方臉部。左掌掌心即向上

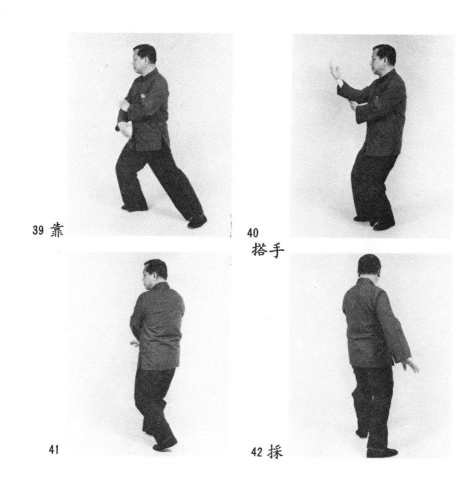

39 靠

40 搭手

41

42 採

而放在右手肘關節下方，而重心即移至左足（圖31）。

5. 肘（貼肘）

重心移至右足，並把左足向左側斜前踏出一大步（西北），然後將重心移向左足，並以右掌貼置於左手手腕，接着，以左手肘端來攻擊左側斜前（西北）（圖32）。

6. 靠（貼肩）

右足拉靠於左足旁，然後將右足再向左側斜前（東北）踏出一大步，並將重心移向右足，而以右肩來撞擊對方的胸部，或脅下。右手成弓狀而肘關節稍向內曲，然後以左掌貼置於右手的肘關節（

43 挒

44 肘

45 靠

46 搭手

圖33 ）。

7．　搭手（合手）

　　右足收回於左足旁而趾尖輕置地面，然後將右手由左手內側旋轉而用右掌掌背來打擊前面（北），左掌掌心即向上而放在右手的肘關節下方（圖34 ）。

8．　採（拉入）

　　重心放在右足，而浮起左足踵，並向左側後方旋轉45度（西南），然後把右足由後方（南）向左側（西），大為退後一步，接着，以右手把對方的手由後方（南）向左側（西）拉引（圖35 、36 ）。

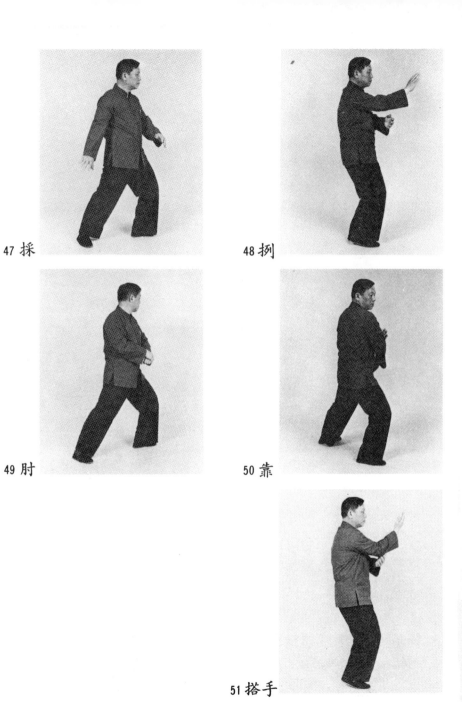

47 採

48 挒

49 肘

50 靠

51 搭手

9. 其次，以同一要領而改變方向，並重覆挒（圖37）、肘（圖38 ）、靠（圖39）、搭手（圖40）、採（圖41、42 ），最後即搭 手再向西（圖51），而大挒的基本動作即可以完成360度的一回 轉。

10 當完成360度一回轉的基本動作之後，即可由二人為一組而開 始練習次項的大挒組法。

2 大挒的組法

1. 搭手（合手 ）

甲面向南，乙即面向北而互立。雙方都把右手掌背貼置於對方 的右手掌背，並以左掌輕置於右手手腕（圖52）而做「擠」的形， 然後重心移置左足而將右足趾尖輕置地面（圖53 ）。

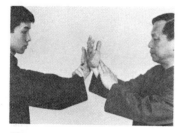

52

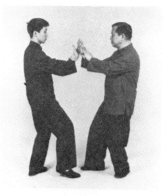

53 搭手

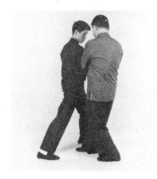

54

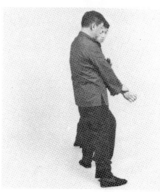

55
乙的靠·
甲的採

56-1 甲的挒・乙的掤

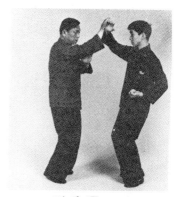

56-2 側面圖

57

2. 採（拉入）

　乙的重心置於右足，並把左足向斜左前（西北）踏出一步（圖54），其次，將右足踏入於甲的雙足中間，而以右肩攻擊甲的胸部，或脇下（靠）。甲即把左足踵向左側後方旋轉45度（東北），並把右足由後方（北）向左側（東）旋轉，然後以左手肘把乙的右手肘向右側推開（圖60、61、62），接着，以右手把乙的右腕向後方（東）拉引（採，圖55）。

3. 挒（貼面）

　甲把乙的右手向後方拉引之後，以右手由後方揮起描圓而打擊乙的臉部，同時把右足拉靠於左足旁（挒，圖56-1、56-2）。

4. 靠（貼肩）

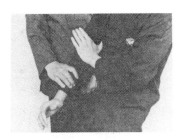

60

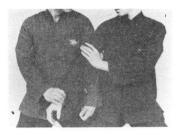

61 乙的靠・甲的肘

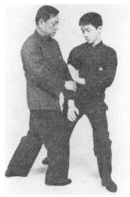

62

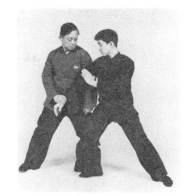

63 乙的靠・甲的採

　　乙對甲的右掌貼面以右手來擋受（掤，圖66－1、56－2）
，然後把右足收回於左足旁（圖56－1、56－2　），接着，浮起
左足踵向左側旋轉45度（西北），並將重心移至左足，右足則由後
方（西）向左側（北）旋轉，右手即抓住甲的右腕，並以左腕肘來
牽制甲右手的肘關節，然後把甲右手拉入於移動身體後的後方（北
）（採，圖64）。甲的右手「捌」，則被乙右手的「掤」所擋受，
所以踏出左足於左斜前（西南），然後再把右足踏入於乙雙足之間
，最後，即以右肩來攻擊乙的胸部，或脇下（靠，圖57、64）。
5.　肘（貼肘）
　　甲以肩攻擊時，乙即以左手肘把甲右手肘關節上部向右側推開
，並用右手抓住甲右手而拉向（採）右側後方（北）之後，以右手

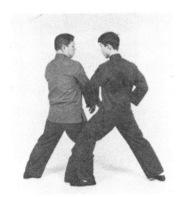

64 甲的靠・乙的採

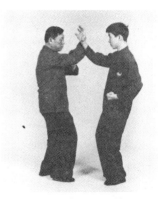

65 乙的挒・甲的掤

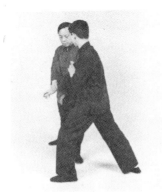

66 乙的靠・甲的肘

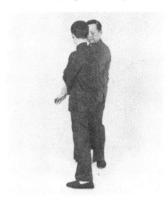

67 乙的靠・甲的採

從後方（北）揮起而打擊甲的顏面（挒，圖65）。

　　甲實施靠（貼肩）時，乙的右手被拉入（採），所以必須藉拉入時的空隙，以右手肘尖來攻擊乙的脅下，或心窩，或者右手被完全拉入之後，當乙揮起右手做「挒」時，以右手肘尖來攻擊乙的脅下，或心窩，這便是「肘」。

6.　接着，甲把右足收回於左足旁，並提起右手（掤）來擋受乙的右手「挒」，然後浮起左足踵向左側後方旋轉45度（西南）（圖65），同時，把右足從後方（南）向左側（西）旋轉，而將乙的貼肩（靠）向後方（西）拉下（採，圖66、67）。

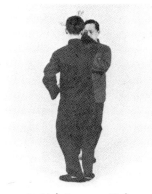

68 甲的挒・乙的掤

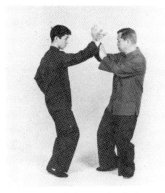

69 乙的挒・甲的掤

70 甲的靠・乙的肘

7. 接着，以同一要領由甲以「挒」攻乙，並由乙以右手掤來擋受
（圖68）。又，甲以「靠」攻來時，乙即予以拉入（採），其次
，乙用「挒」時，甲即以右手掤來擋受（圖69），如此不斷移動
二人足部而重覆各項動作。

第8章 郝家太極拳

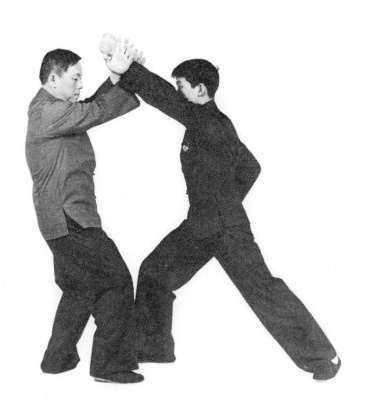

概　説

　　本書所介紹的郝家太極拳是學自於遊身八卦掌高義盛先生的弟
子張峻峰先生的拳法，其理論除了依據張峻峰先生平日的敎示（口
訣）外，還採用了張峻峰先生的師兄弟子的「太極拳秘傳九訣」在
內。

　　張峻峰先生是郝家太極拳的第四代弟子（郝爲眞、程有功、傅
秀亭、傅用如、張峻峰），但跟郝家太極拳和楊家太極拳楊露禪的
次男楊斑侯之間的關係，則非常深遠。楊斑侯曾學自於郝家太極拳
宗師郝爲眞的師父武禹襄，而楊斑侯之父楊露禪即武禹襄的師父。
又，武禹襄曾經向陳家太極拳陳淸萍學過陳家趙堡架式的太極拳。
張峻峰先生的師兄弟子吳孟俠先生即向楊斑侯的弟子牛連元學習太
極拳，而牛連元即學自於楊斑侯的「楊氏秘傳太極拳九訣」傳授於
吳孟俠，然後由吳孟俠將其最得意的形意拳八卦掌活用於秘傳九訣
的鬥技而延用至今。

　　牛連元所研習的「楊氏秘傳太極拳九訣」中的楊斑侯拳法，是
非常重視鬥技的拳法，所以跟其弟楊健侯的溫厚柔和拳法則大異其
趣。目前普遍傳授於一般人的楊家太極拳是屬於楊健侯的拳法，所
以武術而言，較偏重於「發勁（推開對方）」和「化勁（使對方
攻擊落空）」而以鬥技爲次之，尤其鄭子太極拳即極力主張「不用
技」。又，以健身術來說，在型的練習中特別重視呼吸吞吐法的導
引術，而利用呼吸方法來增強身心健康。

　　至於郝家太極拳則以巧妙，而且兇猛的鬥技爲主。在練習中始
終面對着假想敵而要求極高的攻、防架勢。

　　本書第六章「太極拳的技法」是引用郝家太極拳在內，茲爲參
考起見，而以圖解、照片來介紹郝家太極拳的型於次。

圖解、照片集

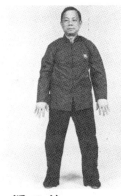

1 渾元樁

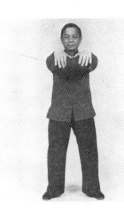

2

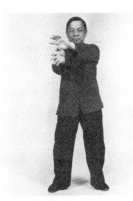

3 開太極

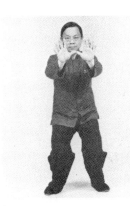

4

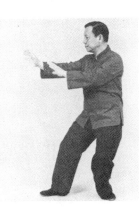

5

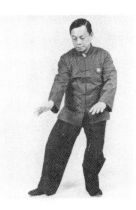

6

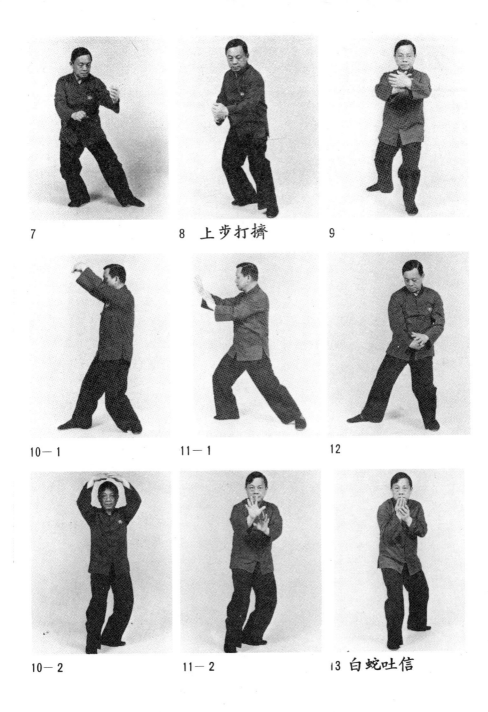

7 8　上步打擠 9

10—1 11—1 12

10—2 11—2 13　白蛇吐信

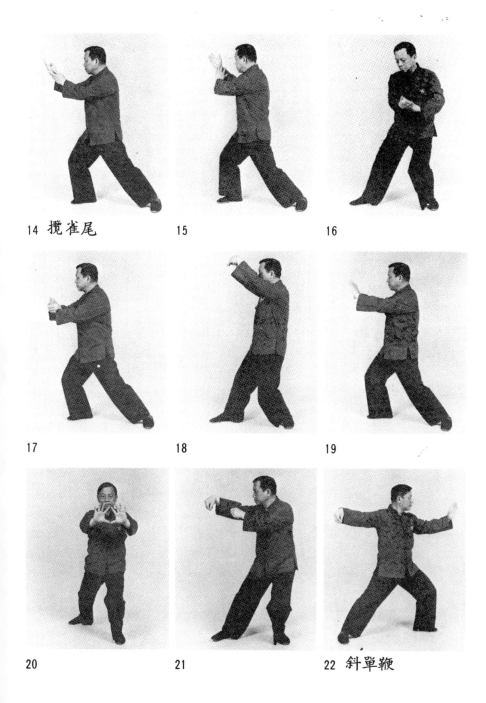

14 攬雀尾　　　　15　　　　　　16

17　　　　　　　18　　　　　　19

20　　　　　　　21　　　　　　22 斜單鞭

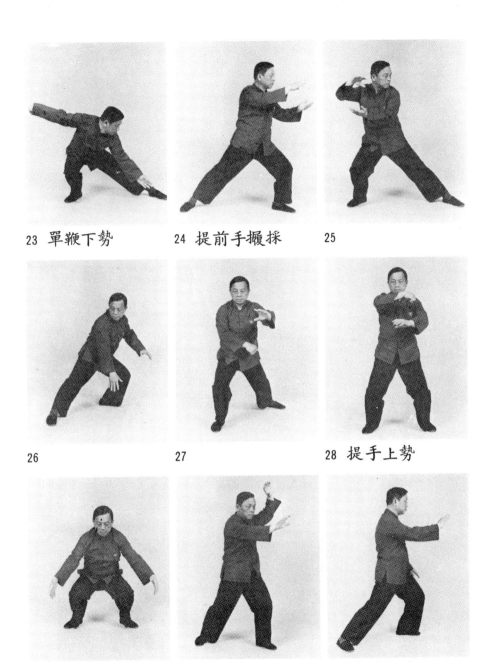

23 單鞭下勢　　　24 提前手攦採　　　25

26　　　　　　27　　　　　　28 提手上勢

29 海底撈月　　　30 亮翅　　　31 摟膝拗步 1. 2. 3.

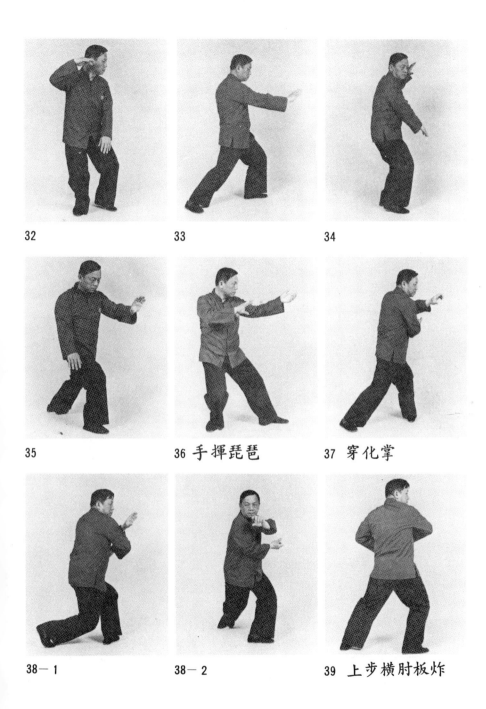

32

33

34

35

36 手揮琵琶

37 穿化掌

38—1

38—2

39 上步横肘板炸

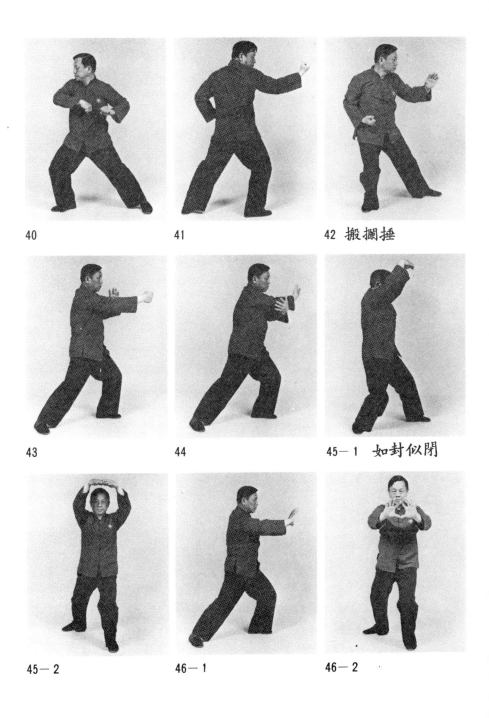

40 41 42　搬攔捶

43 44 45－1　如封似閉

45－2 46－1 46－2

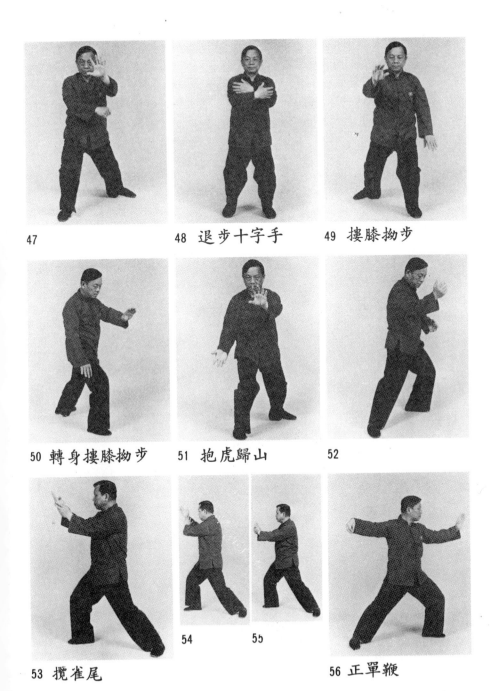

47

48 退步十字手

49 摟膝拗步

50 轉身摟膝拗步

51 抱虎歸山

52

53 攬雀尾

54 55

56 正單鞭

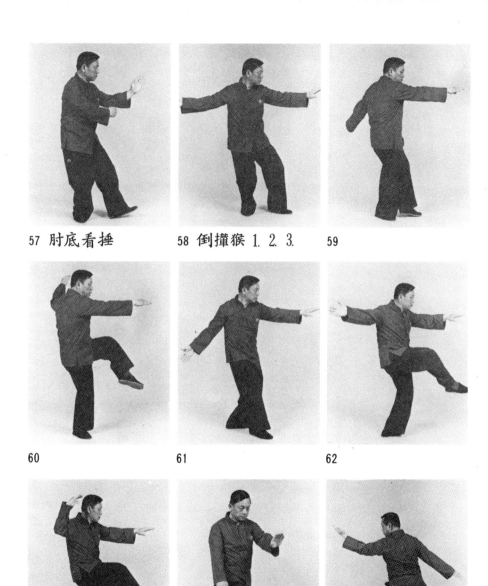

57 肘底看捶　　58 倒攆猴 1. 2. 3.　　59

60　　　　　　61　　　　　　62

63　　　　　　64　　　　　　65 扳背掌

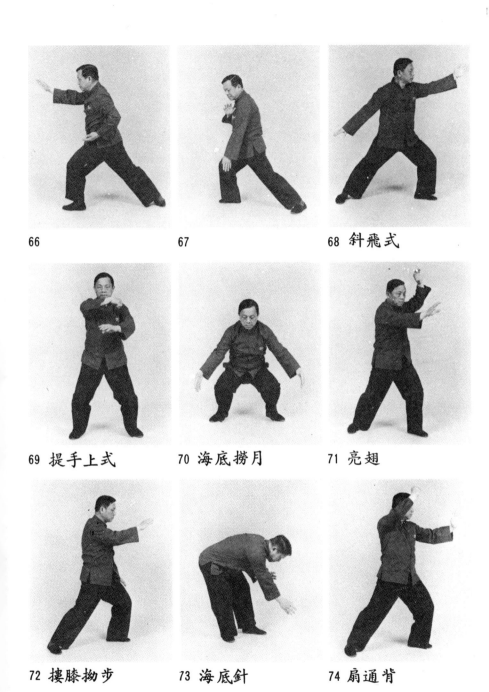

66

67

68 斜飛式

69 提手上式

70 海底撈月

71 亮翅

72 摟膝拗步

73 海底針

74 扇通背

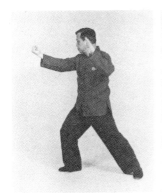

75 轉身撇身捶

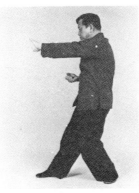

76 高探馬

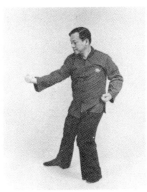

77 退步左右掩肘

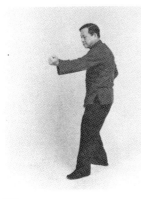

78

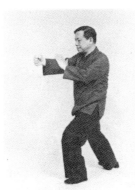

79 搬攔捶

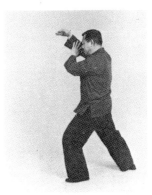

80 上步攬雀尾

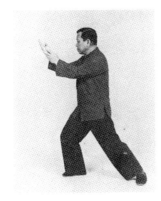

81

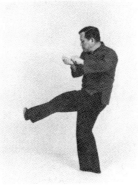

82

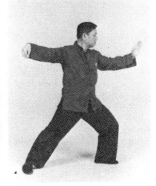

83 單鞭

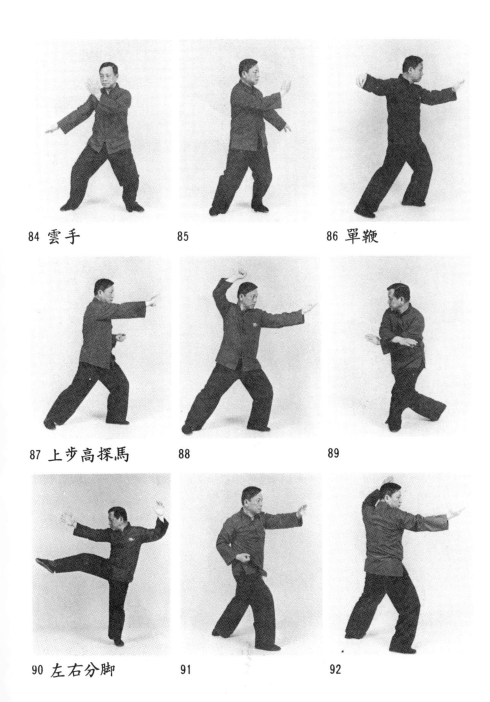

84 雲手　　　　　　85　　　　　　　　86 單鞭

87 上步高探馬　　　88　　　　　　　　89

90 左右分脚　　　　91　　　　　　　　92

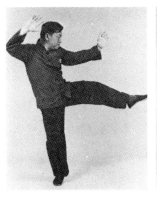

93

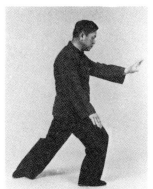

94 轉身提膝蹬腳

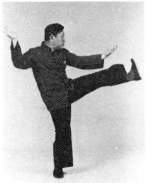

95 左右摟膝拗步

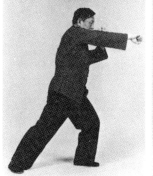

96 提膝蹬腳

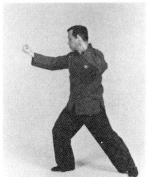

97 迎面捶

98 轉身撇身捶

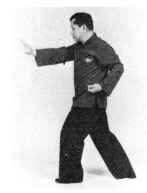

99 左右高探馬

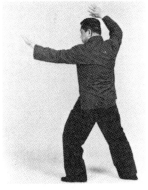

100

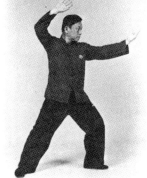

101

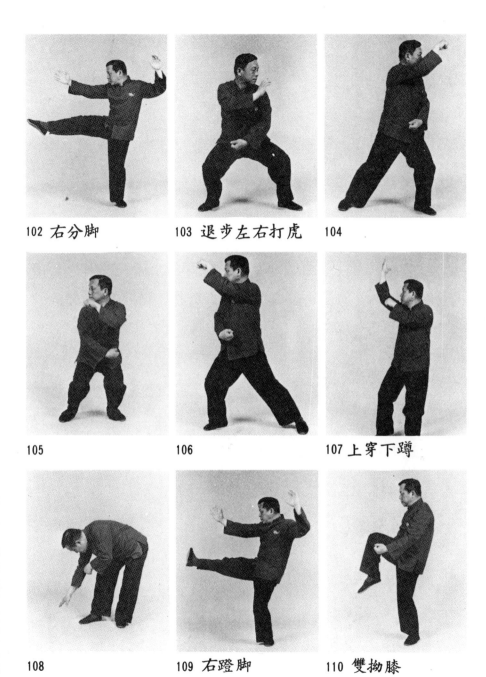

102 右分脚　　103 退步左右打虎　　104

105　　106　　107 上穿下蹲

108　　109 右蹬脚　　110 雙捌膝

 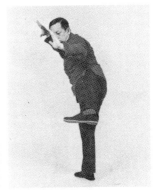

111 雙風貫耳　　　112 披坐盤勢　　　113 披身蹍脚

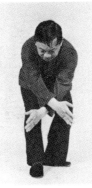 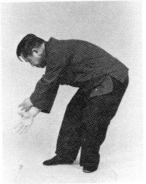 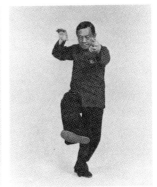

114－1 轉身並步下釵 14－2　　　115 起身踩脚

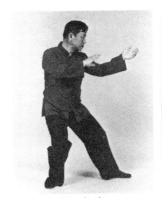 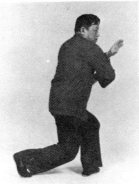 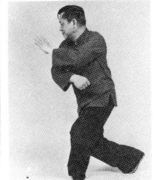

116 手揮琵琶　　　117－1 穿化掌　　　117－2

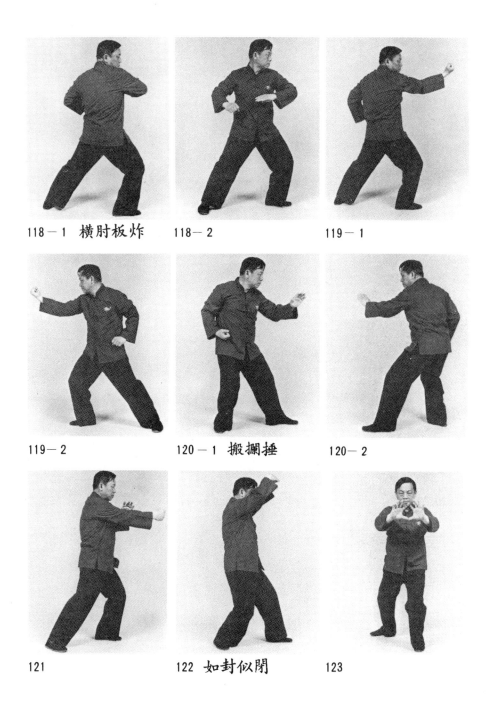

118—1　橫肘板炸　　118—2　　　　119—1

119—2　　　120—1　搬攔捶　　120—2

121　　　　122　如封似閉　　123

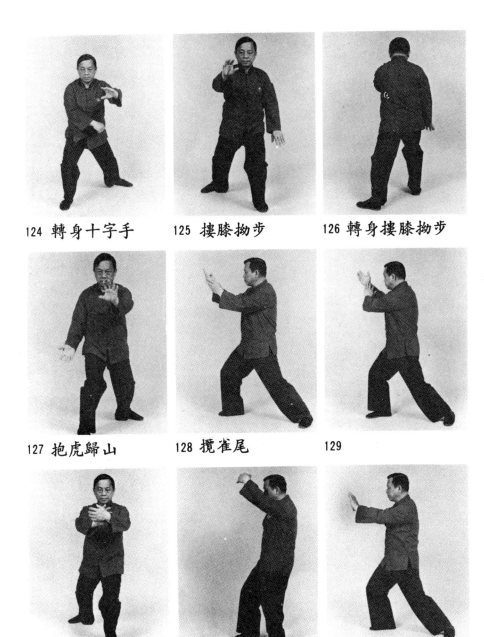

124 轉身十字手　　125 摟膝拗步　　126 轉身摟膝拗步

127 抱虎歸山　　128 攬雀尾　　129

130　　131　　132

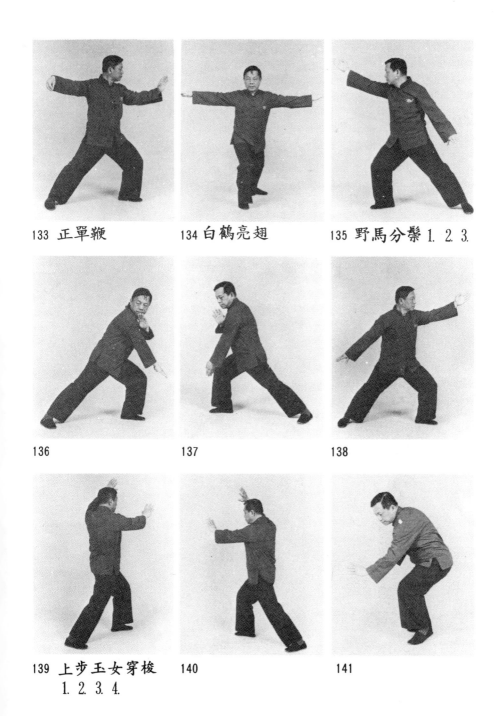

133　正單鞭

134　白鶴亮翅

135　野馬分鬃 1. 2. 3.

136

137

138

139　上步玉女穿梭
　　1. 2. 3. 4.

140

141

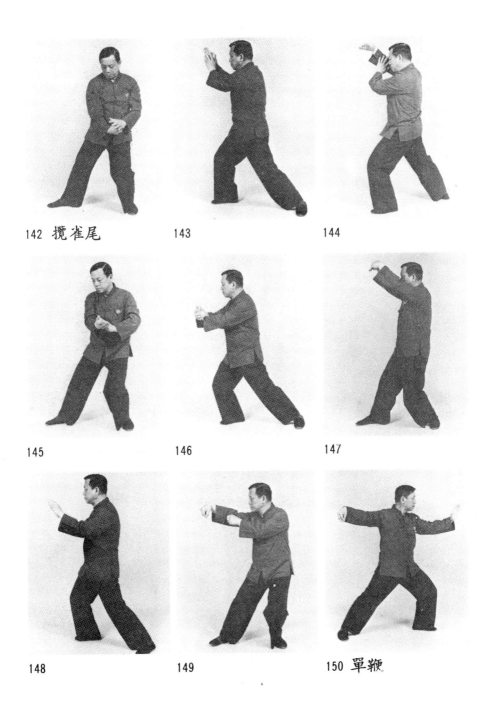

142 攬雀尾　　　　143　　　　　　144

145　　　　　　146　　　　　　147

148　　　　　　149　　　　　　150 單鞭

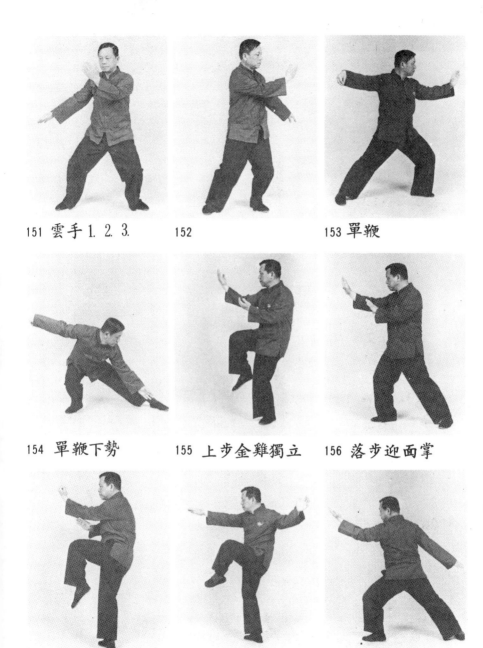

151 雲手 1. 2. 3.　　152　　153 單鞭

154 單鞭下勢　　155 上步金雞獨立　　156 落步迎面掌

157 更雞獨立　　158 倒攆猴　　159 板背掌

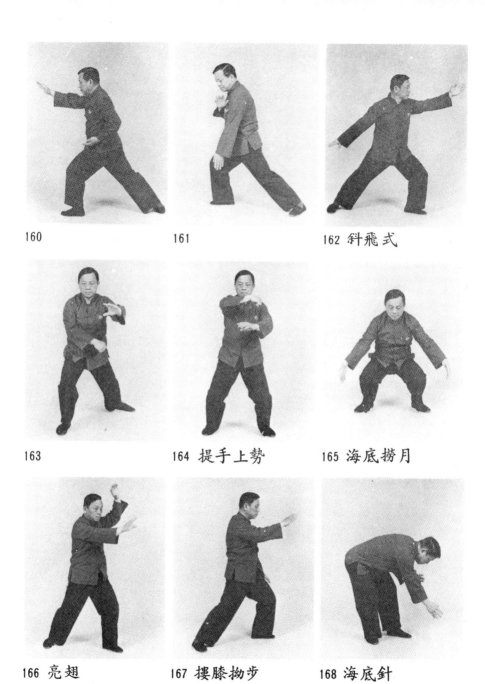

160

161

162 斜飛式

163

164 提手上勢

165 海底撈月

166 亮翅

167 摟膝拗步

168 海底針

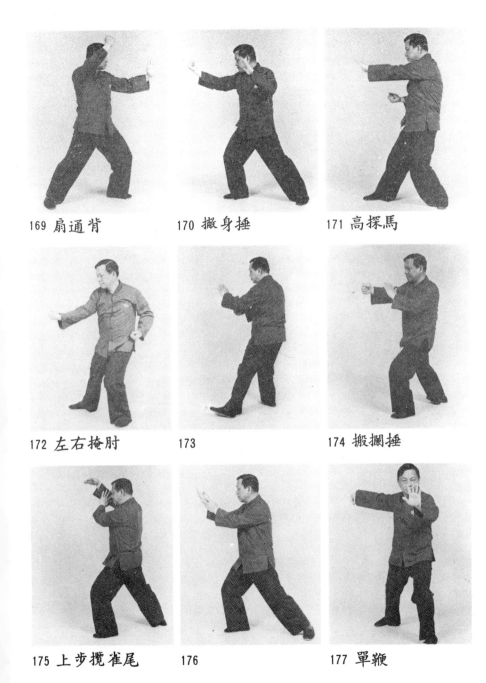

169 扇通背

170 撇身捶

171 高探馬

172 左右掩肘

173

174 搬攔捶

175 上步攬雀尾

176

177 單鞭

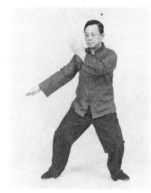
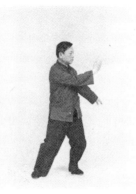
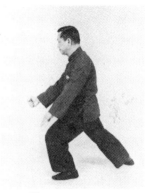

178 雲手1. 2. 3.　179　180 單鞭

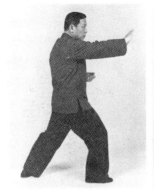
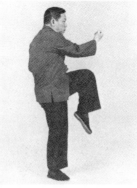
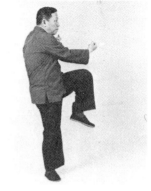

181 上步提膝高探馬 182　183

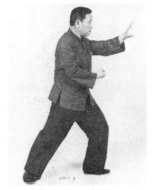
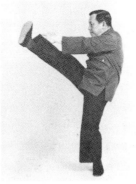
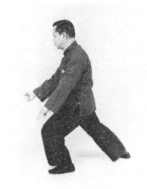

184 落步迎面掌　185 轉身單擺蓮　186 上步指膛捶

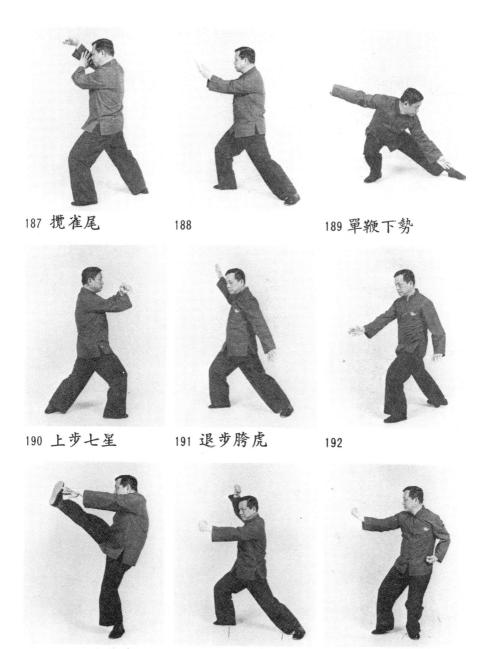

187 攬雀尾　　　　188　　　　　　189 單鞭下勢

190 上步七星　　　191 退步胯虎　　　192

193 轉身雙擺蓮　　194 彎弓射虎　　　195 扳炸提膝蹬腿

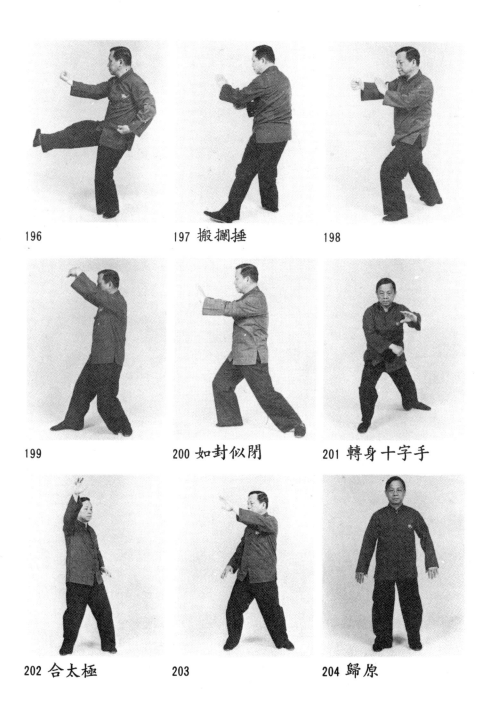

196

197 搬攔捶

198

199

200 如封似閉

201 轉身十字手

202 合太極

203

204 歸原

A 童話・考照

A001 媽媽講故事（盒）…195
A005 新幼年童話故事（盒）…240
A010 星座神話故事（盒）…240
A015 自然科學圖鑑㈠盒…180
A019 自然科學圖鑑㈡盒…180
A023 太空科學追蹤（盒）…240
A028 親子童話故事（盒）…330
A032 兒童啓智科學①盒…240
A033 兒童啓智科學②盒…240
A034 兒童啓智科學③盒…240
A151 剪紙繪畫工作①…120
A152 剪紙繪畫工作②…120

B 武器・C 美勞

B001 尖端武器①航空戰力…200
B002 尖端武器②核子潛水艇…180
B003 尖端武器③巡洋艦隊…180
B004 尖端武器④裝甲兵團…180
B005 尖端武器⑤電子戰力…200
B006 尖端武器⑥飛彈核子武器180
B007 尖端武器⑦ SDI 太空武器180
B008 尖端武器⑧步兵師團…180
C001 世界傳記①海倫凱勒…110
C002 世界傳記②南丁格爾…100
C003 世界傳記③愛迪生…110
C004 世界傳記④居禮夫人…100
C005 世界傳記⑤貝多芬…100
C006 世界傳記⑥林肯…100
C007 世界傳記⑦舒伯茲…100
C008 世界傳記⑧耶穌基督…100
C009 世界傳記⑨莫札特…100
C010 世界傳記⑩諾貝爾…100
C011 世界傳記⑪哥倫布…100
C012 世界傳記⑫萊特兄弟…100
C018 快樂的摺紙遊戲…170
C019 最新的摺紙遊戲…170
C020 精緻的摺紙遊戲…170
C021 兒童的摺紙遊戲…170
C022 創作的摺紙遊戲…170
C023 趣味的摺紙遊戲…170
C034 趣味玩具製作法…120
C041 自製教材遊具集…220
C042 趣味摺紙與應用…220
C043 趣味粘土製作法…220
C044 趣味的再生設計…220
C045 共同製作一起玩…200
C046 自製禮物和飾品…220
C051 零式艦上戰鬥機…110
C052 世界噴射戰鬥機…120

D 命理・占術

D001 兒女命名彙典…170
D002 姓名撰取鑑定法…180
D003 簡易紫微星占入門…180
D004 紫微斗數推命術…180
D005 八字啓蒙寶鑑…300
D006 中國易術的應用…270
D007 實用靈符選粹…180
D008 卜易乾坤學堂奧…250
D009 先祖供養 70 法則…170
D010 因緣的奇跡（土地房屋）170
D011 撲克牌占卜術…170
D012 撲克牌算命術…170
D013 易經紙牌占卜術…200

Q 體育・R 武術

S 園藝・T 趣味

太極拳技法　　　　　特價 180 元

○○○○○○○○○○○○○○○○○○○○○○○○○

編　　譯：江　　金　　石
發 行 人：何　　天　　補
發 行 所：信　宏　出　版　社
地　　址：台南市崇德路 550 巷 46 號
總 代 理：大　坤　書　局　有　限　公　司
郵政劃撥：0039806-1（何天補帳戶）
地　　址：台南市崇德路 550 巷 46 號
印 刷 所：永祥美術印刷股份有限公司
地　　址：台　南　市　新　和　路 22 號

○○○○○○○○○○○○○○○○○○○○○○○○○

新 聞 局 局 版 台 業 字 第 1859 號
2001 年 10 月初版　2005 年 12 月 30 日初版三刷